國家地理
終極數位
錄影指南

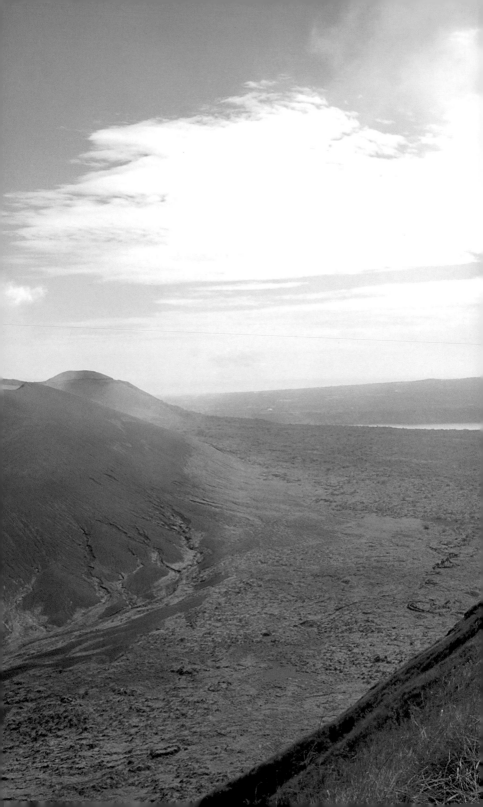

國家地理
終極數位
錄影指南

作者：理查·奧森聶斯　　翻譯：王誠之

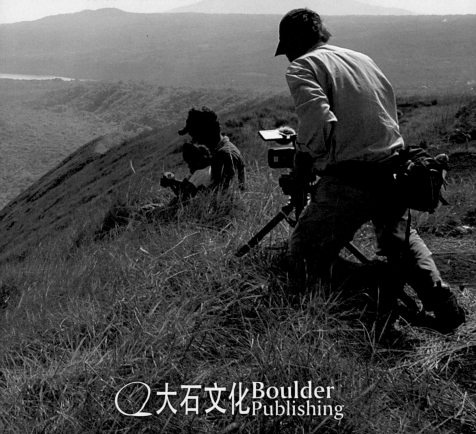

大石文化 Boulder Publishing

目錄

左頁：老式的彩色條紋訊號，常常
　　　出現在電視節目開播前。

前頁：理查・奧森疊斯在尼加拉瓜
　　　的一處山頂準備拍攝風景。

前言
約翰・布雷達 「國家地理饗宴」製作人及監製

身為一個電視製片、導演,我並不常操作攝錄影機,說起來挺諷刺的。我太太甚至責怪我家裡還留著一台古老的Hi-8攝錄影機,反倒沒有先進一點的器材。但影片的製作不是一個人就能完成的工作,而是協同合作的成果。在我為國家地理頻道製作25部影片的過程中,我總是跟傑出的電視攝影師密切合作,拍下許多關鍵的鏡頭與非凡的瞬間,這些片段往往能充分彰顯影片的主題。

只有一次例外。製作「打開梵蒂岡之門」(Inside the Vatican)這部兩小時的特別記錄片時,在拍攝外景前,我花了一年時間設法取得許可,想要在一些從來沒有人拍攝過的時間和地點進行拍攝。整個過程很令人沮喪,頭幾次與一位梵諦岡官員開會時,我就感覺到這件事一定很難搞定。這位紅衣主教的大名是諾埃(Noe,發音和英文的NO-WAY一樣)。我最主要想拍攝的場景,是某個人或是某一群人拜訪——通常稱為覲見——教宗若望・保祿二世。當時梵諦岡官方對於讓攝影機接近健康狀況已經惡化的教宗都很緊張。我對能否拍到這段畫面不抱什麼希望。

然後有一天,我們拍攝了三個月之後,我在梵諦岡主要的接洽人匆匆忙忙跑到聖伯多祿廣場來找我:「我說你一定不敢相信,拍攝聖父的許可通過了!你得馬上過去!」經過的一年的準備、20次的申請以及三個月的拍攝,我們終於能拍到這個我們一直想拍的關鍵畫面了。

接著是晴天霹靂:「只有一個限制,就是只能你一個人拍。」

這下子整部片最重要的片段之一,就落到了我這雙不怎麼專業的手上。我知道我要的是什麼畫面、要拍哪些鏡頭,以及在故事中要怎麼穿插運用。可是真的要我自己去拍?所以我才需要攝影師啊。最後,教宗的場景拍攝得很順利。最關鍵的畫面幾乎都拍到了,攝影機的運動也還

算穩定，勉強可以組成一段畫面了。

我從當天的經驗所學到的事情，也正是你將要在本書中學到的。第一步就是要研究你的攝影機。使用哪個機型並不是那麼重要，重要的是你要能夠熟練地使用它。問問自己，你為什麼要拍這段影片？那是你想要說的故事嗎？還是你想為某個事件留下記錄，像你在電視上看到的紀錄片那樣？

如果你選擇了說故事的拍法，你就會採取像我一樣的方式工作。在製作一部影片的過程中，我實際上等於同一部片拍了三次。首先，我要研究這個主題，然後寫下處理細節的方式，據以產生拍攝腳本。這就是我的拍攝大綱，此時我已經在腦中拍了一次這部影片了。接下來，我帶著工作團隊和拍攝大綱到達現場，實際拍攝這部影片，這是第二次。這一次通常不容易，尤其牽涉到動物的時候更困難。不過能拍就盡量多拍。第三次、也就是最後一次，是在剪輯室裡，你會發現自己在現場犯下了哪些錯誤，也是你會學到最多東西的一次。這是面對現實的時候，因為你不可能用你沒拍到的畫面剪成一部影片。只有極少數的例子，最後一次的版本會跟你第一次在腦中拍出來的版本相同。

開鏡之前最後再提醒一個觀念。拍出一部好影片最、最關鍵的地方，就是仔細聆聽。紀錄片中某些最精采的時刻，正是因為被攝者在鏡頭前所說的話而帶出來的。你的目標是要讓自己和攝影機參與對話，同時又要保持距離不干擾對方，好讓真實的生活能在影片上自然發生。

我在國家地理電視的同事合計得到了超過900個業界的獎項，其中包括124座艾美獎，當理查・奧森壘斯提議製作本書，作為《國家地理終極攝影指南》系列之一時，我感到無比欣喜。理查本身也是一位製片和攝影師，很了解如何解析影片拍攝的過程，並且能夠以淺白的方式加以描述。相信你們讀過之後都會同意。

祝拍攝愉快，記得，先把故事想好，耳塞拿掉，然後按下紅色的錄影鍵吧。

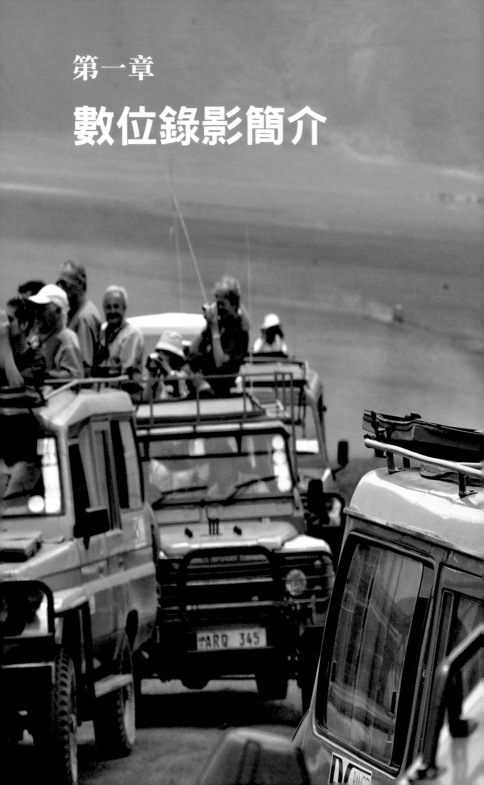

第一章

數位錄影簡介

1 數位錄影簡介

早在1964年，60年代反文化世代的大眾傳播先驅馬歇爾·麥克魯漢（Marshall McLuhan）就預言，電視、攝錄影機與電腦的演進方式，必將永遠改變我們對這世界的視野。換句話說，這些科技性工具的重要性，將不亞於我們所談論的故事和理念。因此這句名言於焉誕生：「媒體即訊息」（the medium is the message）。

不可否認地，過去數十年來，動態影像成為人類主要的傳播管道，尤其在寬頻網路出現後，更是開啟了一扇大門，並且容我們以更刺激而創新的方式敘述、分享故事。與此同等重要的是，在過去十年間，一些以往只有專業人士負擔得起的昂貴數位器材，體積已大幅縮小，價格也降得很快。如今人人只要花費相當於過去一小部分的成本，就能拍攝影片。

最近我有一次前往尼加拉瓜及瓜地馬拉出差，帶了一個可以放在飛機座椅下面的小型防水氣密箱，裡頭裝了一部高畫質攝錄影機、20個小時的錄影帶、三個電池、一個油壓雲台腳架，和一顆電池充電器。另外還塞了一台可以用來拍攝小片段的800萬畫素數位相機。但最重要的是，這台數位相機比一張信用卡大不了多少，必要時能夠拍攝影片製作過程的記錄照。

最初的挑戰

在這個數位影片無所不在的世界裡，挑戰已經不是要花多少錢買器材，而是如何選對器材以符合拍攝計畫的需求。但這不代表預算不重要，畢竟不是每個人都有閒錢，可以把每一台最新上市的攝錄影機都買回來試試看。不妨這麼想，好處是每當有人買了全新的攝錄影機，就代表二手市場又可能出現更多的選擇。拍賣網站是挖寶的好地方，可以找到品質良

好、價格合理的機器。如果你想拍攝影片，現在正是開始的好時機。

　　下一個挑戰則是學習如何使用攝錄影機，以充分利用新科技的長處拍出一部傑作。本指南的目的不在於將影片拍攝變成一項複雜的技術練習，而是以簡單

ipod以及MP3播放器改變了收視電影以及觀看照片的方式。

的方式，按部就班地告訴你如何(1)購買合乎你需要的器材；(2)拍攝影片；(3)以合乎邏輯的方式剪輯影片；(4)與朋友及全世界的人分享你的影片。

事實上，大多數人出門去買攝錄影機時，只為了一個目的，多半是為了記錄家人的成長，並且與親近的友人及遠方的親戚分享。影片可以很簡單，就是單純地打開攝錄影機，把整個活動從頭錄到尾；或者也可以花點時間，學習一些現今家用電腦中附帶的精簡版剪輯軟體，而讓整部影片更有趣。現在多花一些心思，日後看影片時就能省下很多邊看邊罵或是昏昏欲睡的時間。

下一個挑戰

花點功夫建立一個簡單的工作流程，就能獲得一個豐富而有趣的影片資料庫。多年來，我陸續買了幾個精良的電腦螢幕，培養出透過鍵盤和軟體自己製作音樂的能力，累積了許許多多儲存我努力成果的硬碟。對我而言，和世界各地的人分享影片是件新鮮而刺激的事，因為較新式的小型攝錄影機使用上更方便，有便宜的剪輯工具可以選擇，而且網路傳輸速度也非常快。

沒多久之前，我拍攝美國五大湖影片的時候，我得花上每小時300美元租用剪輯室，將拍攝在3/4吋錄影帶上的片段剪接起來。攝錄影機加上底板大概超過21公斤，我還得要租一個儲藏室放置為這個專案拍攝的一大堆母帶。結果在美國公共電視網（PBS）播出過幾次，收視率相當不錯，但要用3/4吋或是VHS錄影帶發送這部影片，在經

照相手機攝取的畫面可以立即透過無線網路分享給朋友。

濟上是不可行的。所以我只能滿意於電視上播出的那幾個時段。對於其他的獨立製作人，除了在影展上以外，想要獲得發表的機會都很小。所以不用說，我們大多數頂多就只拍了一、兩部影片。

　　數位科技的出現，讓我們能夠完全掌控影片的製作和複製，且不會喪失品質。今天，我們只要花費往日複製工作帶一小部分的成本，就可以將製作出來的成果，把影片分送到更多地方。高性能的攝錄影機的問世，也讓我們有能力製作高品質的影片。

數位影片在大小螢幕上都可欣賞。

剛開始學習如何觀看與說故事的時候，方法之一乃是專注於拍攝技巧，而非購買最好的器材。等了解拍攝原則之後再來講求器材。

　　我相信我們已經進入一個重要的紀元，攝影相關器材的魅力，將與創新的說故事能力並駕齊驅。這也是史上第一次，大型製片公司必須和與更多新的獨立製片共享市場。

兩種學習方式

想要學習如何拍攝影片時，可以有兩種路徑可供選擇。其一，就是找一本像這樣的書坐下來讀，對於如何購買器材、拍攝及剪輯獲得基本的了解。如果你讀完了書，最後會實際動手拍攝影片，那這方法就沒有問題。另外一個比較衝動的方式，則是先買一部攝錄影機、打開電源，然後找出控制的方式。當遇到問題時，再回頭找使用說明書。我想大部分人用的都是後者這種比較快速的方法，但這是最好的方式嗎？學習的目標應該是對於攝錄影機發展出基本的了解，同時學會初步的拍攝及剪輯技術之後，再回歸到你購買器材最初的原因，然後帶著它們前去記錄讓你有興趣的人物與地方，並且與他人分享

小歷史

不妨了解一下，你手上拿的這小小一台攝錄影機是怎

麼變成今天這個樣子的。想像1800年代的人前往美國西部繪製地圖的情形。要了解這段歷史，難道就必須親身坐上篷車，走一趟俄勒岡的西部拓荒之路嗎？當然不必，但是花點時間思考一下歷史對特定主題的影響，可以產生某種程度的感受力與理解力。好吧，至少讓我們這些必須學會拍片的人，好好認識一下以前的人怎麼使用那些笨重的器材和時間較短的錄影帶。

1956年，Ampex企業成功地設計出使用磁帶現場錄製影片的器材，搭配於攝影棚內使用的大型電視攝錄影機。他們以50000美元（約147萬台幣）將第一部錄影機出售給美國中央廣播系統（CBS電視），並且於1956年11月30日播映道格拉斯‧愛德華茲所主持的新聞（Douglas Edwards and the News）。這是第一個以錄影帶播映電視節目的電視網。雖然這部機器體積龐大又複雜、容易損壞，但這卻是難以想像的一大步。除了現場直播之外，製作人可以錄影製作並且在其後播出。這種大型的磁性錄影帶是由3M公司所製造，當年的售價超過300美元一卷。

這套複雜的科技獨霸了攝影棚將近20年，而一般的消費者則仍舊使用16mm、最後則是8mm的底片拍攝。製造底片的柯達公司大量生產也來不及提供大量的需求。1975年，錄影帶的科技終於運用到消費者市場上，Sony推出了革命性的Betamax家用錄影系統。Beta格式立即席捲快速成長的影片愛好者，讓他們能夠錄下

就在很短的時間內，拍攝影片的器材在尺寸、重量及攝影的品質上有了很大的改變。後排左邊是Ikegami攝錄影機，後排右邊則是16mm攝影機加上400呎的片匣。前面的是各款較新型的攝錄影機。

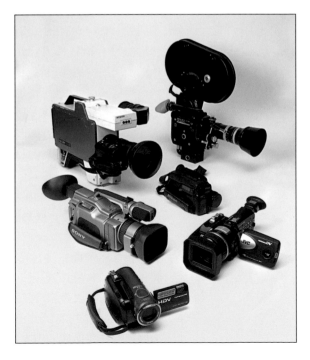

節目，並且在任何想看的時候重複收看。JVC於隔年推出體積輕巧的VHS格式，與體型笨重的Betamax競爭。最後，VHS取得勝利，Sony於1988年也開始生產VHS錄影機，並且逐步淘汰Betamax。

姑且不論錄影帶系統的選擇，但電視的收視方式卻因此徹底改變了。觀眾不必再盯著電視螢幕等著收看節目表上羅列的節目，而是可以預錄並且稍候在自行收看。這樣的需求延伸至今，就是家庭劇院中的隨選視訊了。

這樣的轉變在製片業同樣發生了。1983年，Sony製造出雖然笨重但仍能隨身攜帶的錄影帶攝錄影機。可能有些人還記得那個可笑的畫面，攝影者扛起行李箱大小的攝錄影機，努力在肩頭尋求平衡，並且在大峽谷拍攝家庭旅遊的畫面。兩年後，Sony的工程師便開發出手掌大小的「Handycam」攝錄影機，並且使用新開發的8mm錄影帶。

體積縮小的攝錄影機變得人人負擔得起，使用起來也更有樂趣，但影像的品質還是不太好。儘管有這項缺點，許多片商及消費者仍採用這種新型輕巧的攝錄影機進行拍攝和種種實驗。到今天還有電影製片依舊使用這種攝錄影機，只因那種畫面及感覺。這種1980年代的畫面感覺，正是某些廣告或是電影製片所追求的。

數位攝錄影機於1996年問世，Sony及Canon推出「Mini-DV」錄影帶及與其相容的攝錄影機。事實上，他們的外觀與尺寸與先前的類比型機種並無二致，但是進入剪輯階段立即可以發現明顯的不同。可以一再剪輯或重剪，都不會導致影像及訊號的損耗，相反的，以往使用類比式錄影帶的配音及剪接過程，每一次過帶都會降低品質。數位影片複製的成本，比起複製類比帶也只是九牛一毛。

所以現在人人都有影片製作的能力了。你很可能用手機或是數位相機就能製作出一部兩分鐘的短片。攝錄影機在量販店、相機店和網路商店都買得到。少

藝術家也以攝錄影機為表現工具,創作影片裝置藝術。

數還能阻止你拍攝的的因素,就只有時間與努力了。

寬頻開啟大門

　　影片的傳播,從來不曾像今天這麼快速且容易。電視網及有線電視業者正快速地轉移經營模式,獨立創作出高畫質以及創新的電視節目,並且透過自己的網路傳遞。配上HD高畫質攝錄影機、大又美的電漿和液晶螢幕,全新的視覺體驗已經在我們眼前了。

　　下一章要介紹的是在你開始著手拍攝前,需要了解的各種不同攝影器材、格式和功能。也建議你先花點時間閱讀有關剪輯的篇章。你的朋友和家人會很高興你這麼做的!

第二章

選擇適合的
攝錄影機

2 選擇適合的攝錄影機

大約在1980年，消費級攝錄影機的發展才剛起步，對小型的獨立製片而言，16mm還是比較實用的選擇。拍攝影片很刺激，但底片的成本很高──400呎的底片只能拍攝11分鐘──隨機拍攝在財務上是不可能的。一部高品質的16mm電影攝影機配一顆好鏡頭，就幾乎是承受不起的負擔。所以現在我每次將可以拍足4小時的數位Mini-DV帶放進外套口袋，把HD數位攝錄影機掛在肩上時，都會忍不住微笑。時間真的改變了一切！

數位影片開啟了一個屬於自我表達時代的大門，其實用性讓你無須拿家裡的房子做二次抵押才負擔得起。現今消費級數位攝錄影機的演進，提供了歷來各種攝錄影機的成熟功能，而且與時俱進，看不到放慢發展速度的跡象。無論是Apple的雙核心電腦或是Windows相容的個人電腦，都能夠搭配影像媒體的元素，容你在指尖創造出高品質並足以得獎的作品。

數位攝錄影機（DV）進入消費市場，至今只有十多年的時間。攝錄影機是怎麼數位化的？簡單地說，DV就是一個成像的過程，始於光線穿透過攝錄影機的鏡頭、聚焦在過去是底片所在位置的感應晶片上。晶片上有數以百萬計的感光元素，或稱映像點（pixel，也就是畫素），接收了聚焦在表面上的影像，並且轉換成光度與色彩的資訊，每1/60秒（視攝錄影機的不同而定）傳送到內部的處理器。攝錄影機將這個龐大的資訊流壓縮到可以管理的容量，儲存在Mini-DV錄影帶、DVD、快閃記憶體，或是內建的小型硬碟之中。很難令人相信的是，工程師能夠將這麼多功能縮小成我們可以握在掌中的尺寸。而這些高畫質的影像以及立體音效都可直接轉換進入你的電腦，加以剪輯或是存檔。

你應該了解的感光元件

攝錄影機琳瑯滿目,各有特色,其中最重要的部分之一就是「感光元件」,或者稱為「晶片」。在感光元件

對於初學者而言,自然光是拍攝影片時的最好選擇。

方面需要考慮的因素有三個：首先，使用的是CCD還是CMOS？其次，感光元件的尺寸？最後一個也很重要，就是你使用的攝錄影機有幾個感光元件、以及你真正需要的是幾個？

CCD或是CMOS晶片

通常CCD（Charge-coupled Device，電荷耦合元件）都使用於比較昂貴的攝錄影機，畫質通常高於使用CMOS的攝錄影機。CMOS（Complementary Metal-Oxide-Semiconductor，互補式金屬氧化物半導體）晶片則使用於比較平價的攝錄影機。早期CMOS產生影像時會有噪訊的問題，但目前已經有所改善。在中階及平價的攝錄影機上，這兩種感光元件的影像品質差異不大。CMOS在低光源的狀態下表現較弱（Canon近來已經成功地運用CMOS，但其他廠商仍偏好CCD）。為了簡化內容，除非特別註明，本書只討論CCD。

大一定好嗎？

感光元件，不論是CCD或是CMOS，都有不同的尺寸。標準尺寸包括1/2吋、1/3吋或1/4吋。通常消費級攝錄影機使用一個1/4吋或是更小的感光元件。一般而言，感光元件尺寸愈大愈好，因為尺寸愈大包含的映像點愈多，且映像點可以愈大。愈大的映像點具有更高的色彩與光線的感應能力，以及較低的雜訊——得以避免拍攝的影像畫面變得粗糙。小尺寸的感光元件也能夠擴充到很高的畫素，但相對就必須縮小映像點的尺寸。其結果就是整個感光元件對於光線及色彩的敏銳度，不及尺寸較大的感光元件。攝錄影機的感光元件尺寸愈大，價格也愈高。

我需要幾個感光元件？

比較昂貴的「專業消費級」攝錄影機使用3個CCD感光元件，尺寸比較大、畫素比較高。這也就是為什麼3 CCD攝錄影機比較昂貴的原因。所有的攝錄影機

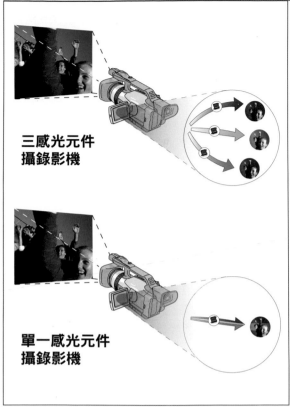

三感光元件
攝錄影機

單一感光元件
攝錄影機

ILLUSTRATION BY CAMERON ZOTTER

單一感光元件攝錄影機必須同時處理紅、綠、藍三個顏色的光線，因此在色彩訊號的解析能力上略遜於分別處理三個顏色的三感光元件攝錄影機。

無論是單一CCD或是3 CCD，都會將影像轉換成為RGB（紅、綠、藍）三原色的資料。3 CCD攝錄影機之所以能夠具備較高傳真度的色彩處理，乃是因為進入的光線被分為紅、綠、藍三個頻道分別由一個CCD加以處理，通常得以獲致優異的品質。雖然3 CCD攝錄影機並非絕對必要，但是專業者或是要求較高的業餘使用者，都會偏好較高的色彩品質。

雖然基本上是3 CCD優於單CCD，然而，如果你只是自己拍攝，而且預算有限的話，單CCD的攝錄影機也具有優異的品質。我曾經使用過Sony的單CCD掌上型高畫質攝錄影機，但我對它的優異畫質感到吃驚，品質與3 CCD高畫質攝錄影機相差無幾，

但後者卻又大又重多了。

如何開始

如何決定你所需要的攝錄影機呢？一個方式是寫下你的需求及你覺得適合的機種。貨架上滿是你看起都差不多的攝錄影機。各家廠商更是頻頻更換機種型號，讓你覺得似乎剛買下新機，還沒走出商店就成了一款落伍的舊機型。

列出條件將有助於決定你所需要的攝錄影機。購買最便宜的品牌或是別人給你的舊攝錄影機，就長期而言反而可能花費更多，所以還不如購買符合你的計畫、適合你電腦的器材吧！你需要能夠搭配你現有剪輯軟體及電腦的攝錄影機。忽視這些因素將對你的影片成品有所影響。

競爭激烈的攝錄影機產業，消費者是其中的受惠者。今天大部分的攝錄影機都具備有驚人的功能。事實上，目前供應的高階消費型機種其功能已經超越早幾年的專業機種。例如，最早的數位相機售價折合台幣將近60萬元，但只有300萬畫素。今天，你可以用不到台幣兩萬元的價格，買到1000萬畫素以上的數位相機。

你的影片需求是什麼？

- 記錄家庭生活供私人觀賞？
- 記錄朋友間的活動，並分享於部落格或其他網路媒體？
- 你需要結合靜照與影片嗎？
- 追求個人感興趣的議題，並在網路上分享？
- 為商業客戶拍影片賺錢？
- 拍攝宣傳影片散布或銷售？
- 為更廣泛的觀眾拍攝高畫質影片？
- 為了前進好萊塢成為製片人？

研究功能

攝錄影機有非常多不同的功能及性能。記住你的需求，然後善用網路進行市場搜尋。前往製造廠商的網站檢視最新的機型以及其功能。或者閱讀（第26頁）所列的獨立評論網站，或是詢問使用該攝錄影機的朋友，了解他們喜歡與不喜歡的地方。

多年來，我曾多次在信譽卓著的網路商店購買，鮮少失望。然而，我確實將自己喜歡的攝錄影機與許多品牌的網站做比較，例如Nikon、Canon及Sony所提供的產品。必須注意的是，網站列出的通常是最新的產品，其中有些型號可能還沒發送到零售通路上。

到鄰近的攝影器材行走一走、看看有哪些商品也是好辦法。銷售人員往往能以你在網路上找不到

花點時間研究你想買的攝錄影機，絕對值得。使用網站閱讀評論及技術規格，並且加以比較。

小訣竅

研究攝錄影機的參考網站：
www.dv.com
www.adamwilt.com
www.camcorderinfo.com

數位影像世界
www.dvworld.com.tw/

的方式，告訴你品牌、功能上的比較。當然也可能買到好價錢。不過提醒一下，聽起來「太好」的攝錄影機，實際上很可能沒有那麼好。

數位格式的差異

目前，幾乎市面上所有的攝錄影機都已經數位化了。當銷售人員提及DV時，多半指的是使用Mini-DV錄影帶儲存影像的攝錄影機。這種工業標準大約在1995年推出，為主要的六個攝錄影機製造廠商所支援。Mini-DV這種儲存規格使用1/4吋金屬蒸發磁帶，並裝在小型塑膠卡匣之中，可以儲存11GB的資料或是將近一小時的畫面。它的解析度與專業用

1995年Sony VX1000是市場上第一部輕量化的數位攝錄影機。

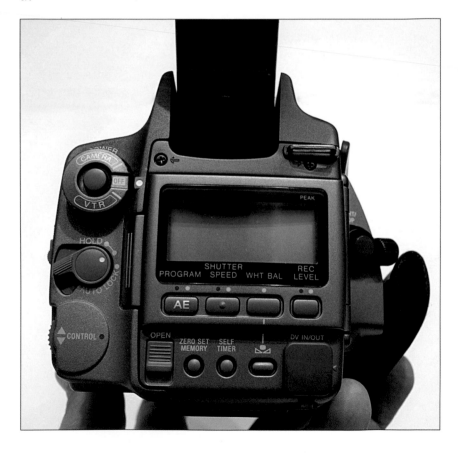

的數位Betacam相近，雖然Mini-DV儲存的影像經過高度壓縮，比不上價值4萬美元的專業攝錄影機，但也相去不遠了。

DV是將攝錄影機由VHS攝錄影機縮小的主要因素，甚至於比Hi8攝錄影機還小，讓攝影師不再看起來像是《摩登原始人》裡的新聞採訪小組。近來還有其他格式正在發展，都值得你參考。但請記住，當銷售人員讚頌數位錄影的品質時，未必講的是DV。這些新的格式輸出或儲存的影像品質各不相同。

Mini-DV錄影帶可容納約一小時的影像，或11GB的資料。壓縮的品質相當優良。

儲存的要素

攝錄影機如何將影像資料壓縮儲存至錄影帶、資料卡或是光碟這三種主要格式，將是決定你的影片成果的重要因素。在尋找並且購買數位攝錄影機前，必須明確決定你要的影像品質以及長期的通用性。

除了品質之外，我最關心的是長期的通用性。這些攝錄影機所使用的格式或是儲存媒體是否會改變？或消失？如果你或是你的兒孫空有一抽屜的錄影帶，卻因為攝錄影機及其格式已不復存在而無法播放，那將會是件可怕的事情。這樣的情形已經發生在16mm影片、Betamax、VHS、Hi8以及其他更舊的格式上。誰還有這些播放器材可以用於這些已經過時的影片與錄影帶呢？

當你研究攝錄影機及其格式時，請將這些問題記在心頭，並且避免選擇太新、專利性太高或是不流行的格式。在這個科技時代裡，沒人能保證你的器材永遠不會過時。然而，我的建議還是選擇最流行的格式，例如DV或是Mini-DV錄影帶。這樣的格式已經流通了十年，未來仍會繼續是高階專業消費者市場的主要規格。Mini-DV錄影帶的傳輸系統相當耐用，以單價而言，能容納極大量的影像，還能擷取（本書寫作時）解析度最高的影像。

話雖如此，你也應該留意規格戰中的生力軍。Cannon、Sony、JVC等品牌都推出高畫質攝錄影機。

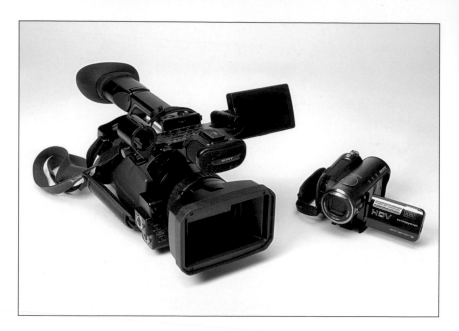

下一代的HD高畫質攝錄影機價差極大，從數千元到十萬元級的都有。通常一分錢一分貨，所以要仔細挑選。

由於工程技術以及影像壓縮系統的進步，這些使用Mini-DV錄影帶的攝錄影機在DV攝錄影機市場上大受歡迎。相似之處僅止於此。一旦你看過HD攝錄影機拍攝的，經由名為HDMI（高解析度媒體介面）數位介面，在大型HD平板電視上播放的影像，你可能和我一樣對新科技印象深刻。

MINI-DV 攝錄影機

一如前面所指出，DV是最成熟的消費型數位攝錄影

當選用攝錄影機時，檢視記憶晶片的數目、錄影帶的儲存量以及特殊功能，來幫助你從眾多的款式中挑選所需。

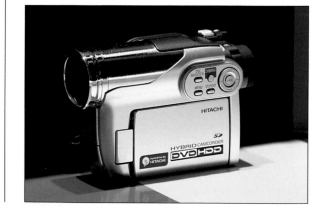

機的格式。職業攝影師從新聞記者到婚禮攝影師，因為它的品質、尺寸及費用低廉，迅速地愛上這種影像格式。影像在電腦上剪輯容易。雖然這些攝錄影機過去十多年內不斷縮小尺寸及價格，絕大多數仍擁有數量驚人的功能。

　　最重要的一點是，DV攝錄影機和Mini-DV錄影帶具有FireWire介面，用以連結攝錄影機與電腦的連接線，來傳輸捕捉到的影像。（FireWire是蘋果電腦IEEE 1394介面的專利名稱。其他製造廠及電腦公司可能名為i.Link或IEEEE 1394。）

　　這種連接方式，對於使用其他形式的舊型低階裝備及壓縮格式，因而受困於將影像傳輸到電腦的人們而言，真是驚人的發展。如今所有的影像剪輯軟體都可以剪輯Mini-DV壓縮格式，這個系統能讓容許多程度的分享、儲存或複製影像，卻不會層層損耗影像品質。轉錄損耗或品質衰減，通常發生在類比式影像每次傳輸、複製或加入特殊效果的過程中。

　　另一種格式DVCAM，與DV類似，但需要較大的錄影帶。有些DV攝錄影機帶盤可同時使用DV及DVCAM，但是最重要的是，影帶不能在兩種格式種互換。DVCAM捕捉的影像品質並不明顯優於DV的品質。差別在於錄影機；DVCAM在配備高品質鏡頭及傳輸系統的錄影機上播放及錄製。因此價格較高昂。有些攝影師宣稱DVCAM訊號遺失比較少（因影像加工或傳送發生訊號遺失的些微錯誤）。

　　當談到購買錄影帶時，我強烈建議購買攝錄影機製造廠推薦的帶子，避免採購便宜的非商標品牌。

高階的消費型攝錄影機以FireWire或USB線連接到你的電腦，提供傳輸影像以進行剪輯及存檔的簡便方法。

DVD攝錄影機

假若你只想要快速且簡單的將家族聚會拍攝到DVD上，不經剪輯迅速在家用DVD播放器上播放，這可能是最適合你的攝錄影機。沒有比這更簡單的機種。這也是這種影像格式最有利的地方——簡單。

但是還是有些缺點。首先，3吋的DVD影像儲存容量小。大約只能容納30分鐘的影像（時間長短因品質設定而異）。多數攝錄影機只有能連接DVD播放器的連接線。如此一來便排除了容易連接，以及傳輸影像到電腦進行剪輯的便利性。（大多數影像剪輯軟體無法直接從DVD擷取影像。）有些這類攝錄影機——主要使用MPEG-2影像壓縮——不能傳送DV品質的影像。

如果可能的話，應該測試一下，從你中意的攝錄影機拍出的DVD能否在你家的DVD播放器中播放。

假如你只是要隨意拍拍玩玩，使用攜帶式3吋DVD捕捉影像是最便捷的方式。假如你常常想剪輯你的作品，這可能就不是最佳選擇。

記憶卡及微型硬碟（Microdrive）

新型的攝錄影機可以將影像儲存在記憶卡或微型硬碟（超級小的硬碟）。隨著快閃記憶體的價格下降，這些手掌大小記錄器的價格變得更合理。

　　無帶式攝錄影機是一項有趣的概念。使用一張小卡片放進閱讀器中，拍攝影像及傳輸到電腦的能力，分享影像到網路或以e-mail傳送更為輕鬆的事。不過在電腦上剪輯這種錄影格式仍是一項挑戰。而且如果你珍惜拍攝的作品，必須勤於整理影像檔案。如果你無法保持高超的系統組織能力，對這些影像檔案迷失在電腦中的速度之快感到驚訝。

如果你鍾愛袖珍科技，就應該知道你所使用攝錄影機的強大儲存容量及影像壓縮（編解碼器）能力。

　　這種形式的影像儲存也是高壓縮的MPEG格式，例如MPEG-1或MPEG-4。這個格式多數是小畫面的320×240或640×480畫素。仔細的檢查規格。當然，這種影像能放置到iPod或手機上。假如你想製作高品質的電影或記錄重要事件和其他人分享，且品質比你在網路上看到的影片還要更好的影像，這種形式還不具備在黃金時段播映的品質。

數位媒體攝錄影機

攝錄影機製造廠爭相結合數位攝影與靜態照片的功能，結合到一個讓人負擔得起的相機之中。當攝錄影機變得愈小，它們的CCD晶片便需要發展更高的解析度和較小的電力需求，於是結合攝影及靜態照片的單一相機技術於是成形。這項發展是由消費者所催生，他們大多數在寬頻有線電視及高效能電腦，以及簡單的軟體程式如iMovie、iChat的環境中長大。例如MySpace及You-Tube等網站就充斥著這類攝錄影機拍攝的影像及電影。

　　這對你來說有什麼意義？如果你的目標是為家庭或職業的需求製作高品質、有用的錄影帶，繼續

小訣竅

請務必檢查攝錄影機使用的是何種記憶卡？能夠記錄幾分鐘的影像？並了解購買備用記憶卡的費用。相信我，如果你的假期行程很繁忙，記憶卡永遠不夠用。

使用專業的攝錄影機。

不過,如果你只設定尋找雙功能(hybrid)的錄影機,市面上有幾款新機種值得你注意。例如:JVC的Everio GZ-MC505能拍攝500萬畫素的靜態照片,配備3CCD攝影晶片,其30GB的硬碟,最多可儲存7小時DVD品質的MPEG-2影像。影像及靜態照片都能藉由SD(安全數位卡)記憶卡捕捉及儲存到電腦。

這是雙功能錄影機中有前途的一個例子。在快速變化的相機市場中,花點時間在網路上搜尋未來發展的趨勢及技術是項聰明的投資。不過在短期之內,我建議還是將相機袋中的攝錄影機及靜態相機分開。

使用硬碟的攝錄影機

以往只有電腦才配備硬碟,現在由於體積變小,一系列新的無帶式攝錄影機配備了硬碟,容量達到60GB或更多,能直接將MPEG-2影像錄到硬碟,不再需要錄製影帶。

拍攝的長度(錄影時間)視所設定的拍攝品質及硬碟容量而定,不過這類攝錄影機即使設定最高的品質,仍能獲得14小時以上的影像。然而,這種攝錄影機最大的優點是能在錄影機上預覽影像的能力。不需要倒帶的時間,即可觀覽拍攝的影片。還可以刪除不需要的影像,保存攝錄影機的硬碟空間。(就像其他存放在硬碟的資料一樣,請避免刪除的動作超過原本預期的範圍。)

這類攝錄影機的缺點是當硬碟裝滿之後便必須停止拍攝。當然,如果所在的地點離家很近,或手邊有部電腦就不成問題,但如果你在人跡罕至之地,或正在需要經常更換拍攝地點的拍攝行程之中,就是一個問題。

一個將你的作品從硬碟中歸檔的方法即是燒錄備份的DVD。而14小時的影像需要超過13張碟片和許多時間。在我看來Mini-DV錄影帶,拍攝及儲存都

還比較容易，即使可能被丟到沒有標籤的抽屜裡，至少你還能從丟進去的地方找回來。

高畫質攝錄影機

不管我先前提到，對於新式攝錄影機的新格式及儲存裝置等等的懼怕。有一樣大家引頸期盼的東西已經上市，它叫HD，及高畫質。他就像第一個DV攝錄影機一樣重要、且令人興奮，能夠經由FireWire下載、複製高畫質影像到電腦。

大多數前幾章節我所描述的攝錄影機都是使用1或3個CCD晶片來錄製影像。他們的影像尺寸不是640×480就是720×480畫素。這些攝錄影機能提供優異的品質但是它們的輸出在新的平面高畫質電視上的表現不佳。HD電視在播放1920×1080畫素的影像表現最好。當你播放的影片解析度高比DV高4.5倍時，效果最驚人。

這類消費型的HD攝錄影機以每次擷取1格

從綁在海豚背上，到舞台表演者演出時配戴在身上的攝錄影機，輕量化的高階攝錄影機讓我們見識到未曾體驗的世界。

Sony為專業者設計的高畫質攝錄影機產品，使得消費大眾能夠擁有專業品質的攝錄影機。

——稱之為「逐行掃瞄」攝錄影機——或每1/60秒拍攝2格並隔行掃瞄來拍攝影片。這類攝錄影機不是以720p就是以1080i影像HD格式來銷售。數字表示不論是以逐行掃瞄或隔行掃瞄，而是從頂端到底部的畫面尺寸。來自這些新型的單或3晶片HD攝錄影機的解析度及色彩令人驚艷。影像的品質約介於16mm及35mm底片之間。我現在使用的Sony 3晶片攝錄影機，以新的HDV壓縮系統，擷取1440×1080i影像。

還有手掌大小的HD攝錄影機，雖然無法和價格較高的機種相比——鏡頭品質及功能較強——它們相當優異。我隨身帶著一部到尼加拉瓜和瓜地馬拉的攝影探險旅程（參閱www.americanlandscapegallery.com網站的本作品的縮小版本）。回家後立即在Final Cut Pro Studio剪輯拍攝的鏡頭，並在新的40吋高解析LCD螢幕電視觀看。當我核算設備、影片及剪輯室時間等花費之後，花不到8000美金，就能夠製作出10年前需要將近10萬美金相同品質的影片。

蘋果的iMovie及Adobe為Windows系統設計的

Premier Elements，現在甚至為HD高階剪輯程式推出初階版本。再加上最近推出的HD-DVD及藍光錄影機及放映機，便能以完整的解析度分享及散佈你的HD作品。為什麼這個這麼重要？因為任何超過20分鐘的HD影像無法放入一片標準的DVD之中。想要將這個高科技優美的鏡頭，以完整的解析度在HD電視上重現，需要除了用攝錄影機播放之外的平台。當然你可以錄製回影帶，並將你的攝錄影機連到電視上，但是如果你想把影片送到好萊塢該怎麼辦？

　　由於HD是一種新的格式，需要投入相當的時間及金錢才能充分掌握。你需要探索快速轉換的攝錄影機機型，需要擁有速度最快及許多記憶體的電腦，以及更多的硬碟空間。你也需要花一些時間研究如何剪輯和分享HD作品。

功能以及如何選擇所需要的機種

大多數現今的數位攝錄影機——不論它們的格式為何——看起來都很像。許多擁有相同的按鈕和功能，許多功能職業攝影師認為沒用處。但是有一些功能我認為確實有必要。

　　攝錄影機最重要的功能就是能夠取消全自動拍攝的功能。當你的攝影功力超越傻瓜拍攝方式，你會想以手動方式操作攝錄影機。也就是說，是你自己——而非攝錄影機——控制曝光、焦距和攝錄影機的穩定。

　　當你能熟練地操作攝錄影機後，有很多時候由於得不到你想要的畫面，你只好取

攝錄影機上容易操作的控制面板，當拍攝時有狀況發生，有需要時可視你的需求取消全自動設定。

這是使用單晶片高畫質度攝錄影機拍攝這張照片，拍攝時曝光設為手動。

消全自動功能，例如對焦。這裡有個例子。一個濃霧的清晨，你將攝錄影機架在港口末端的三腳架上，拍攝藍鷺掠過水面尋找早餐。自動對焦的情況下，攝錄影機無法辨識那個比較重要——朦朧的氣氛還是鷺鷥的動作。攝錄影機前進後退尋找對焦點，這就是問題所在，因此關掉自動對焦成為攝錄影機技術非常重要的一部分。

　　其他需要掌控的重要功能是自動曝光模式。自動曝光也非常有用，通常能得到曝光適當的影片。當自然光線降低，攝錄影機能自動提高增益（曝光），可能造成影像不必要的雜訊（pixelation畫素化）。剛開始你對攝錄影機似乎能在相當暗的房間增加光線感到驚訝。當你真的想要維持低光度及情緒時，問題就來了。燈光及如何在你的拍攝手法上運用燈光，

則是專業級影像最重要的元素。

變焦

另一項製造廠樂於配置的重要功能是攝錄影機的變
焦能力。購買有變焦能力的攝錄影機時要注意兩個
重要文字：光學變焦及數位變焦。光學變焦是指所
有放大的影像，都以移動鏡組以產生10×到25×的
變焦範圍。這只是單純的鏡片物理作用，也是比較
好的變焦能力。

數位變焦是電子的奇幻魔術。使用這項功能時，
部分影像藉由附加的虛擬畫素加以放大。這是數學
上的運算，而不是光學上的結果，所以你拍到的特寫
鏡頭，其實已經損失大量的影像品質。我盡可能不使
用這個功能。

聲音

聲音是影片的另一項重要元素。花一點時間看看攝
錄影機能否連外接麥克風，它需要攝錄影機上的熱
靴插座，藉由標準的轉接器以及連接麥克風的輸入
插孔連接麥克風（或燈光）。現在有些機型已可從攝
錄影機頂部的攝錄影機靴座連接外部麥可風傳入聲
音。這是通常用來連接外部燈光的地方。如果沒有麥
克風輸入插孔或靴座來固定，你就只得使用攝錄影機
內建的麥克風。這也不見得是壞事。

當我在中美洲使用我的新Sony HD攝錄影機
時，沒有時間使用外接麥克風，

但攝錄影機內建麥克風接收的聲音令人驚艷。
大多數早期我使用過的攝錄影機內建麥克風品質很
差，收錄了各種不需要的外部雜音，包括攝錄影機錄
影帶傳動系統的聲音。如果你在安靜的室內，錄下
的聲音聽起來就像是整台攝錄影機在翻攪似的。

現在的攝錄影機擁有快閃記憶體，免去錄影帶
轉動的聲音，不過內建麥克風仍然會收錄攝錄影機
對焦及變焦馬達的聲音。你的手在攝錄影機上最微

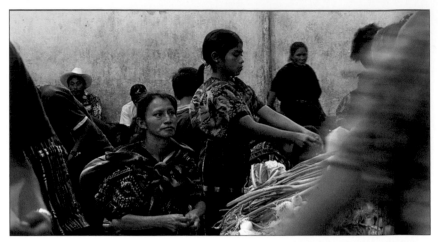

小的動作也會傳送到麥克風。最讓人生氣的是攝錄影機的背帶或鏡頭蓋在風中搖晃的聲音，大多數新手在播放出他們從頭到尾帶著惱人喀啦喀啦聲音的作品之前，不會注意這個問題。大多數攝錄影機的麥克風對最微小的風吹噪音都很敏感，這會使得影片的聲音毫無用處。

　　如果你打算為攝錄影機花大把鈔票或預計能從重要事件的拍攝得到報酬，有能力使用指向性或無線立體聲麥克風來收音，其中的差別可能是擁有一段可以使用的影片，還是希望當時多花點這點力氣。小型的指向性麥克風是收錄重要聲音元素，如野生動物、周遭或背景聲音、會談或對話的利器。指向型麥克風長而窄，靈敏度感知區域讓你可以收錄所指向方位的聲音，避免或降低其他方向不需要的聲音。戴上附加的防風罩或噪音阻隔提把，可以提升收錄的聲音品質與清晰度，以增進完成影片品質，並在剪輯過程中減少長時間修正聲音的手續。

手動調整攝錄影機焦距有助於避免某個人或東西經過攝影鏡頭前時影片中的焦點轉移。熟練這項技巧是邁向專業化影片的一大步。

差勁的聲音會毀了你完成的影片。附屬裝備如指向性麥克風（上）或領夾式麥克風（下）有助於減低外部雜音。

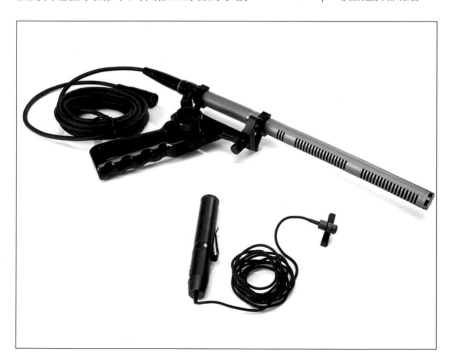

另一個值得考慮的重要收音配件是無線麥克風。無線麥克風對收錄貼近親密的聲音非常有用，例如：演講、婚禮誓詞或任何你不能在事件現場中拍攝的狀況。如果你需要收錄清晰可識別的聲音以及說出的話語，有必要設立指向性麥克風或無線麥克風。

　　無線麥克風系統包含連接或靠近音源的麥克風傳送器，以及連結到攝錄影機聲音輸入插孔的小型接收器。有些攝錄影機可以將無線麥克風插入立體聲道，第二個麥克風，如指向性麥克風到另一個立體聲道。如此讓你可以輕鬆的在兩種音源中切換，或為深度及效果製作混音。

　　在出門花錢買附加的麥克風之前，要先知道你的攝錄影機需要那種麥克風接頭或輸入接頭？消費型攝錄影機——如果有麥克風輸入孔——主要有兩種接頭。比較便宜的機種使用mini-jack，即iPod、CD播放器等等使用的耳機插座。較高階的DV及HDV攝錄影機使用專業的三針XLR接頭。XLR接頭是較耐用的插頭，能提供聲音的平衡輸入能消除哼聲（hum）及尤其是長距離麥克風纜線延長後的其他導線噪音。

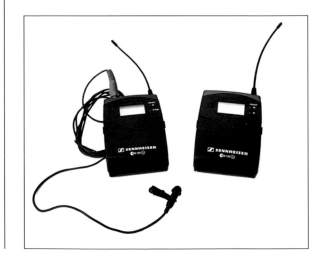

無線的領夾式麥克風（左）及對應的接收器，連結到攝錄影機，有助於到處活動，不受到纜線及距離限制的阻礙。

靜態照片

現今多數攝錄影機擁有驚人的靜態照片攝影能力。如果其他條件相當，這個靜態照片攝影能力便成為攝錄影機決戰的重要關鍵。需要從旅館房間快速取得靜態照片，email出去？我知道我又要回到讓拍照片和影片分開的內心交戰，但是對多功能的攝錄影機，這也許值得考慮。

輔助燈光

關於燈光，我將在稍後做更詳細的解說，但是在決定買那個攝錄影機時，只要記住，通常只有拍攝高品質影片才需要附加的燈光。如果你要去拍攝的活動是在大黑洞般的無窗大廳，大概就不會更糟糕的了。這時候增加一點光線，影片將會完全改觀。雖然不會很漂亮，但是能拍到你要的鏡頭。

　　記得大多數攝錄影機在機體的上方有個熱靴插座，用來連接燈光或麥克風。一盞這樣的小攝錄影機燈，便能創造有用且常常能挽救場景的燈光，但就像使用照相機的內建閃光燈，這款基本的閃光燈只能給你「鹿照到車頭燈模樣」的照片。但是至少，為應付燈光幽暗的情況及夜間拍攝，你需要一盞小的燈。

夜視

另一個有限制的照明功能，對特殊情況很有用，就是攝錄影機的夜視能力。大家都看過電視新聞節目詭異的綠色畫面，尤其當攝影師不希望自己明亮的燈光讓引起注意時。在這個模式之下，攝錄影機散發眼睛看不見的紅外線光，卻能讓攝錄影機在完全黑暗的狀況下錄製影片畫面。當然畫面粗糙、只有綠色且高反差，但對某些特定主題或情緒而言，這是另一個偶而有用的功能。

電池有各種不同的容量及尺寸。選用特別為你的攝錄影機設計的品牌，對於保證相容及產品保固問題是很小的投資。

電池壽命

我們生活在充電式電池充斥的世界。電力是拍攝影片最重要的要素。過去十年裡,電池技術有長足的進步。過去我使用的3/4吋錄影帶的Ikegami攝錄影機電池組的重量,超過四台HD攝錄影機的總和。那個電池組只讓我拍攝約七小時,比我現在用的一顆小電池還要短。

如果你沒有足夠的電池電力,就不能拍攝影片。因此選擇攝錄影機時應察看攝錄影機的標準電池尺寸、重量及攝錄影機的「操作時間」。更重要的是,假如想要在寒冷狀況下——

請注意有些聲音工具及外接麥克風往往用的是XLR接頭。許多攝錄影機對外接麥克風只配備mini-plug。此時就需要一個轉接頭,但是不保證可以自然地連結。

電池容量會降低——拍攝週末滑雪旅行,請務必多購買或攜帶備用電池。小型的12伏特船用或車用變壓器,對於路途中的充電相當便利。

光學影像穩定

對於只用手持攝錄影機的人們來說,有一種名為「攝錄影機影像穩定」的影像輔助工具。這個功能擁有大大減低手持攝影震動的能力,免於拍到一大堆無用的畫面。我將在第3章詳細敘述這個主題,但是如果你想要選擇具有這項功能的攝錄影機,便需要明白消費型攝錄影機有好幾種影像穩定的形式。有光學式及數位式的穩定裝置,其中的差異如同光學及數位對焦。光學穩定裝置以光學的方式讓鏡片組保持漂浮,使影像置中或穩定,而數位穩定裝置則在影像數位化擷取後移動,使用畫面框外的畫素作為緩衝。整體而言,光學穩定優於數位穩定,但兩者應選擇性地使用。熟悉自己的攝錄影機並學習如何快速的關閉這項功能。

連結性及電腦

如果計畫以電腦剪輯影像，便需要攝錄影機上的FireWire或USB 2.0數位插槽，將影片下載到電腦的硬碟之中。請注意FireWire連接線可能有許多名字，請找IEEE 1394相容的產品，這是FireWire連接的工業標準。如果想要購買有硬碟或快閃記憶體的攝錄影機，你還是需要將數位資訊下載到電腦。我要警告你，老舊的電腦，記憶體小、沒有FireWire插槽，而且硬碟較小，在嘗試影像剪輯時會耗盡你所有的資源。軟體和電腦和攝錄影機一樣變化很快。如果想購買最新的機種，請準備好為電腦升級，並同時檢查相容的需求。

液壓雲台三腳架二三事

一支像樣的三腳架可能是攝影工具中最重要且最有用的工具。這是一個將影片品質從業餘提升到專業

為了平穩地掃描地景——特別是使用望遠攝影設定——液壓雲台三腳架有其必要。注意麥克風上的遮風罩（灰色的絨毛外罩）。

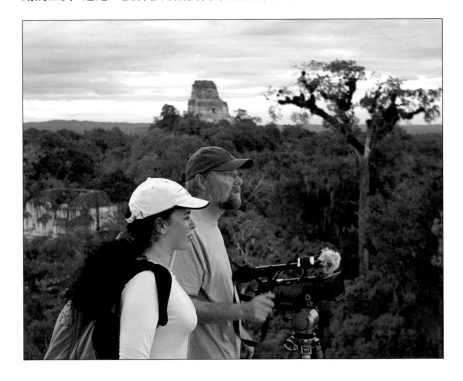

大多數人以雙手穩定攝錄影機，影像穩定器使這樣操作的結果更能人接受，但實際上大多數手持拍攝的影片晃動過大，除了供自己觀賞外沒什麼價值。

最快的方法。家庭錄影帶最惱人的缺點是「鏡頭晃動症」。當然有很多記錄片和電影是「手持」拍攝，不過你所看到的鏡頭掃過地景畫面，在攝錄影機下方很可能有一支液壓雲台三腳架架。

液壓雲台三腳架和普通的靜態攝影三腳架不同，因為它們是專為使鏡頭移動順暢而設計，攝影鏡頭左右轉動（搖攝）或上及下（傾斜）時緩慢而穩定，且大多數可調整回彈力。就算你不做水平或垂直搖攝與傾斜，優良的三腳架還是可供你捕捉穩定、具有

觀賞品質的影片。

　　花在液壓雲台三腳架上的錢可能比攝錄影機多一些，所以貨比三家不吃虧。如果某個店家庫存數種品牌，那麼在選用的競賽中就比別人快一步。在網路上瀏覽是不錯的選擇。記住最重要的要點：一分錢一分貨。如果從網路上購買，查清楚退貨的費用，以免收到東西之後發現不喜歡。假如為了找到最適合的三腳架，你預料可能需要試用、退貨好幾次，甚至可以把這項花費列入預算之中。如果三腳架附上或可使用快速雲台，使用就更方便。拍攝影片時，你會希望能夠快速地脫離三腳架。

　　選購三腳架時，記得重量是最主要的考量。找出適合你攝錄影機，最小且最輕的三腳架，可能的話，選擇碳纖維材質的腳。如果腳架的重量過重或不易使用，你也許會在應該使用時而不太會攜帶、使用。其他應注意的重要特點是球型雲台及氣泡水平儀。當你架好攝錄影機拍攝掃描原野的畫面，會需要一支水平的三腳架讓水平順暢地搖攝，不至於讓攝影鏡頭朝向天空。有氣泡中心浮動的球型雲台，快速中心定位的特性專為取得簡便、水平攝影而設置。我知道，這些聽起來有點說過頭了，但是有重量輕、球體水平、快速雲台這些功能的三腳架，是你真正會珍惜的工具。

結語

當最後下決定購買那一型攝錄影機時，記得，重點不是你花了多少錢買一台攝錄影機就能有成功的影片，而是你投入多少構想及努力，使的作品有別於其他人的作品。如果你夠了解自己的攝錄影機，善用優良的攝影技巧以及最有創意的努力，所完成的作品將會是你和其他人都樂於觀賞的影片。

詹姆斯・巴瑞特（JAMES BARRET）

影片製作是不間斷的學習

當詹姆斯・巴瑞特和他的攝影團隊外出拍攝《猶大福音》（The Gospel of Judas）期間，他是一位拍攝製作人。他的角色是指揮攝影團隊、攝影師、收音師以及副導。他從監視器檢查每個拍攝好的片段，確保他們拍到他要的畫面。當團隊的預算花完時，巴瑞特拿起攝錄影機，親自拍攝側拍B-roll影片。

「就像這行裡大多數人一樣，我也是從製作電視節目起家，」巴瑞特解釋。「我是華盛頓DC的劇作家，一位同行要我幫他寫國家地理頻道坦克戰爭的電視腳本。」那個影片的製作人認為巴瑞特有寫電視劇本的天分。

接下來幾年，巴瑞特為國家地理以及學習頻道（The Learning Channel）撰寫其他電視腳本。從寫作進入製作的工作，這種情況並不常見。「有些人是從攝影師進入這行」巴瑞特說，「有些則是剪接師，也許這是最有利的途徑。不過寫腳本也不差，因為你知道怎樣構築一個故事，將片段組合起來，串連成一場大戲。」

他的作品帶著他環遊世界創作了Explorer系列的作品，也為受好評的《阿富汗失落的珍寶》（Lost Treasures of Afghanistan）撰寫腳本。為Discovery頻道寫作並執導一小時的記錄片《伊斯坦堡傳奇》（Intrigue in Istanbul）。為聯合國教科文組織UNESCO世界遺產系列在中國的各個地方製作三部影片。

巴瑞特堅持他的工作最重要的部分是持續地研究與學習。幫助他創作腳本結構，也幫他在攝影團隊抵達之前，勘查拍攝地點時找到拍攝的場景。「如果你沒有花力氣了解與你要拍的故事相關的一切細節，後來和你一起工作的人，幾乎立即就會知道你為故事投入多少努

力，相信我，這件事會讓一切大不相同。」巴瑞特説。

　　「你真的永遠都有新的東西要學，」他強調。藉著學習讓自己投入每個故事，巴瑞特有機會和世界上奇妙地區最頂尖的思想家一起工作。「我總是設法為每個故事付出最大的努力，如果有一天，我對所做的故事不再感到新奇，我就應該放棄。」

《猶大福音》記錄片拍攝其間，詹姆斯·巴瑞特（左）在拍攝現場從錄影監視器觀看。

第三章

影片拍攝

3　影片拍攝

人類和世界上其他動物不同的一項有趣的特質是，我們永不滿足地需要反思和記錄我們的生活，通常藉由創作視覺講述的照片或影片來表現這項癖好。假若你獲得允許取得這些珍藏，將可看到家族和他們所愛的人、有趣的事和曾到過的地方的故事。它全在那裡，等著未來幾世代的人們去發掘。但是這些珍藏特別讓我訝異的是，如果你將所有拍攝的影像，一家連著一家，城市連著城市，國家連著國家兜在一起，將會發現這個影像講述的規模有多麼浩大、有力量，而這個拍下照片的過程對我們的幸福有多麼重要。

如今改變最戲劇化的是，我們現在觀看及分享這些時刻及記憶的方法。一家人聚在一起坐在沙發上看照片簿的日子也許或幾乎已經過去了。比較可能的是，今天或未來，家人在平面螢幕電視前圍成一圈，觀看米契叔叔從手提電腦下載的非洲之旅，或是由米契新型的高畫質攝影機，在那天下午拍攝的梅莉希婭女鋼琴獨奏會。如今，有了線上影片信箱及照片庫，家族及商業活動可以在一分鐘前拍攝，再下一分鐘就能讓全世界分享。有了超級大的網際網路頻寬及快速、強力的電腦，並且全都花費相當低廉即可取得，整個社會已走向影像溝通的另一個層次。對一般人而言，高品質的影片如今已然成真，而限制就僅止於你個人。

在所有科技進展中唯一不變的是：好的攝影仍需要深思熟慮、熟練的鏡頭運作以及專心奉獻。組織或剪輯影像都不是輕鬆的工作。需要學習其中的技巧。

我知道你辦得到。這個新的數位攝影世界實在太過刺激，有自動設定可以讓你馬上開拍，讓人不

忍釋手。打開這本書，坐下來開始學習基本技巧。很快就可以製作出更專業的影片。

開始拍攝影片的心態

首先，拍攝影片不像使用相機，只要對準目標就可拍

把數位攝影機收進行李箱、準備出國度假時，記得要多帶一些電池。

拍攝影片就像蓋房子一樣，一次疊一層。拍攝地區高中足球賽之前，擬定拍攝計畫，因此稍後在剪輯過程時，影片才會有各種你所需的鏡頭。

攝靜態照片。用一個簡單的類比來說，拍攝影片就像建造一棟房屋——一次增添一片建材。剛開始，成堆的木材、夾板、牆板彼此並無關連也沒有結構。不過在建造者的心中，有一張建築藍圖。構築的過程固然複雜，通常充滿挫折，但漸漸的屋宇成形，建築者的想像成真。製作影片的過程也一樣，拍攝和剪輯的工程手續可能複雜且乏味，幾乎可能耗盡你的創作精力，「我只是想拍照片，我不想成為電腦怪咖，」你最後或許會這麼說。

我了解。剛開始這是艱困的過程。想一想，你想要拍的是什麼，怎麼拍——意思是注意畫面、聲音、動作及燈光，同時也持續注意電池存量、濾鏡、三腳架、麥克風以及其他所有攝影機上的警示裝置——有可能讓人頭昏。如果你不經常使用攝影機的話，以上狀況極可能成真。拍攝影片的挑戰，一如所有攝影，是在處理技術元素的同時，仍專注在「創作」的大畫面。最簡單的道理就是「熟能生巧」，且拍攝好的影片來敘述有凝聚力的故事方法並無不同。

自從電腦配備有創造性的剪輯工具之後，讓人禁不住這麼想，「剪接影片的時候再來修正這個問題。」其實「垃圾進，垃圾出」是從古至今不變的道理，因為電腦程式設計師最初強調的是電腦輸出和原始輸入的品質一樣好。當然你確實用聲音、對比、以及色彩平衡工具修正部分問題，但是本章的目標在於告訴你如何準備以及從根本避免陷入這些問題，之後你可以專心的剪輯本質優秀的影片。使你的影片抓住每個聚集在新的家庭平面電視前，或是會議室中欣賞公司的「令人吃驚」之作的人們的注意力。

準備

你現在也許已經了解，我試圖將你帶到一個你沒有準備去的地方。本書是為了想要超越偶而拍攝影片，且在這個數位攝影的新穎時代，真正學習如何使用這些新奇的新工具的人們而設計。有了這樣的認

知，在外出並拍攝你的第一支影片或家庭記事之前有兩件事必須完成。

第一步很簡單：認識你的攝影機。其次是在腦中規劃即將拍攝的主題。前端投資時間學習影片拍攝的技術及創意等，有助於走向成功且令人滿意的影片拍攝。你也會看到，影片包含許多層次的視覺講述，其中蘊含各種挑戰與刺激。

認識你的攝影機

如果你才剛打開攝影機的外包裝盒，第一步要熟悉所有最先吸引你的功能。大多數人抗拒閱讀使用手冊，想要立刻開始拍攝。我承認自己也是這種人。所以，一定得這麼做的話，帶著設定為「全自動」的攝影機出門，拍一些影片。相信我，如果你不花時間熟悉這台功能齊全的全新攝影機，你或許永遠不會完全了解它。即使是簡單的功能，例如在錄影和觀看模組間切換，也會讓許多人一頭霧水。許多攝影機的特點也很難找到，並且如果你發現了，也不知道何時應該改變或關閉。當你身處好友的退休宴會時，想了解它的功能並開始錄影就已經太晚。

一開始，你也許不想改變任何設定。逐漸地，你需要坐下來學習如何完全掌控你的攝影機。讓我們開始學習如何啟動或關閉像是影像穩定等功能，以及你想要關閉的理由。接下來，讓我們學習設定白平衡的重要，接著了解為什麼在全自動和手動對焦之間相互轉換。最後，讓我們看看聲音設定或至少發現這些設定藏在複雜的選單螢幕中的哪個地方。

許多新的攝錄影機可從觸控螢幕操作選單。當然這是一項好的功能，但它通常不太直接。例如，試著經過幾層螢幕關掉自動對焦，特別是在拍攝中的壓力之下，這個過程可能太慢且令人迷惑。

一個簡單而且需要遵循的規則是隨身攜帶攝錄影機的使用手冊或小抄。相信我，即使是老經驗的專業攝影師也可能對那麼多的按鈕和螢幕選單

感到難以招架。你絕對不希望自己在攀登塔拉希莫山的半路上，發現你不記得怎麼打開攝影機換錄影帶，或發現不小心將攝影機設定成「夜間模式」，卻不知道怎麼把它關掉。

基礎

為了簡化，我將以數位攝錄影機拍攝的真實過程簡化成兩種主要方式。第一種方法是把攝影機從提袋中拉出來，開始以多數人稱呼為「打帶跑」的方式拍攝。跟隨事件當下拍攝，不管影像片段的長度、連貫性或風格。有時候誇張地掃描或變焦，最後影片擁有類似有人用花園水管來撲滅草地失火的風格。影片世界中「快速切換鏡頭」的一部分，攝影機從不在主題上停留超過幾秒鐘。某種程度上，這類風格被稱為「業餘」。令人意外（或許也不是那麼意外）的是，受歡迎的影音網站充斥著這類風格，時機適當時，專業攝影師也會採用這種風格。真是令人意外的發展。

　　你也許猜到，第二種基本風格是更加深思熟慮。從開始拍攝之前對於想要拍攝的場景有良好的計畫。學著在按照策略 —— 不論多麼初步的策

第一次拍攝前必須做的事

1. 閱讀攝錄影機使用手冊，或出發前複習如何使用各個按鈕。
2. 若你的攝錄影機可以設定，將聲音設為16bit、48k Hz。這樣對剪輯階段非常有幫助。
3. 學習如何在手動到全自動功能中來回轉換。製作一張這些步驟的對照表，需要時可以拿出來參考。當完全受挫時，要知道如何將所有功能設回全自動。
4. 準備充分的錄影帶、DVD、快閃記憶卡及電池。每個人都捨不得花在電池上，因為這些小小的鋰電池很昂貴。我向你保證，如果你在女兒的獨奏會中間電池電力耗盡會非常尷尬。
5. 購買備份電池及錄影帶。

略──之餘順著直覺拍攝，並讓剪輯後完成的影片，成為能夠忍受的觀賞長度，應該是你的目標，不論你施行的是「打帶跑」策略或是有方法、有組織計的畫。

接下來本章的目的是為了讓你建立一些基本但明確的攝影技巧。如果非常仔細注意簡單的技巧問題，兼具創造性，同時攝影機拿得穩，剪輯的過程將會比較輕鬆。你可以從觀眾的反應看到成果。

不論拍攝風格如何，這些新的數位攝影機的美妙之處在於，你所要做的事只有打開電源，使用全自動設定，然後拍攝。攝影機會對焦、進行白平衡並調整曝光。音量會調整到位，以避免發生失真。是的，這些攝影機的功能已經存在一段時間了，但是調整的速度及精確性在最近幾年有非常大的進步。

雖然許多狀況下沒辦法比全自動拍攝得好。有時候，攝影機沒辦法自己調整到你喜歡的狀況。這些狀況千奇百怪，不過最主要不外乎不尋常的取景和對焦技巧、燈光昏暗或特殊，或是試圖使用不同快門或鏡頭設定製造特殊效果。通常，一部普通影片和吸引人的影片之間的差別只在於在攝影機的全自動設定之外，對攝影機的掌控多那麼一點。因此，鼓起勇氣將攝影機從「自動」轉到「手動」，跟著我的腳步讀完剩下的章節。

出門拍攝或重要旅行之前，務必花時間在攝錄影機上。你需要知道如何在全自動功能和手動控制之間轉換。

控制攝影機

影片攝影師至少應該發展出四個層級的攝錄影機控制能力。創意的挑戰是這些

階層都同時地需要你付出關注。這是你的創意和技巧結合的地方，時間和練習使之成為攝影師的你的第二本能。這四個層級到底是什麼？

1. 控制基本設定：利用改變光圈和快門速度設定，控制進入攝影機的光線級數；為了想要的樣貌，改變攝影機的白平衡；學習如何手動調整攝影機的對焦，而且／或是關閉攝影機的影像穩定控制。

2. 控制光線：使用光線強化影片，包括如何使用及了解自然光；知道何時應添加光線，哪種光線（柔或強光、補光），使用不尋常的色彩平衡。

3. 擷取聲音：有效使用攝影機上及外接麥克風；明白何時錄製其他的音效以加強聲音品質。

4. 拍攝或故事的認知：使用有創意的角度和觀點述說你的故事，加上有趣的畫面設計：使用水平、上下掃描，及鏡頭恰當的拉近拉遠；拍攝進行時，想著故事的連貫性及攝影機的方向。

　　成為一位有自信攝影師的第一步，是能自然地關掉全自動控制。例如，當你在路易斯湖房間的露天平台試著在清晨風景中對焦。設置好三腳架，開始優美、緩慢的水平掃過湖面，突然間攝影機在閃爍的水面上脫焦。這個鏡頭毀了，你必須重新再來一次。雖然不是大問題，除非剛才拍到雁鴨形成美妙的隊形進入鏡頭之中。如果你的攝影機設成手動

了解白平衡的影響，常常能獲得更讓人喜愛的影片品質。在全自動模式，攝錄影機以平均光線及平衡調整影像，這個設定會造就出非常一般的影片。

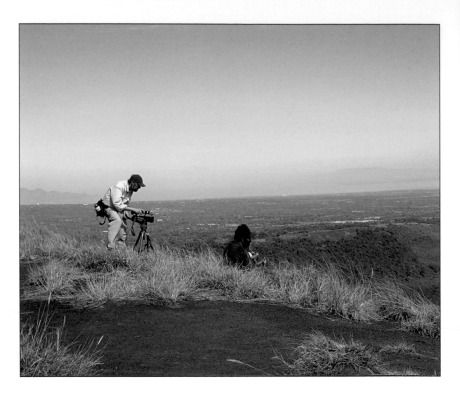

當我在瓜地馬拉為影片拍攝連續鏡頭時，必須做許多決定：構圖、景深、陰影曝光、三腳架的種類。拜非常強勁的風所賜，我還必須非常注意聲音的品質。

對焦，你就可以自己控制。你會覺得很專業，況且，你已經在攝影機和這趟旅程花了很多錢，何不帶回去一些這類有感覺又美麗的特別時刻。

光圈、快門速度及增益

光圈、快門速度及增益，是三種為了影響光線值或水準需要熟悉的控制，攝影機將以這些控制記錄它的數據。光圈設定控制從鏡頭進入的光線。快門設定調節經過鏡頭的影像，在影片畫面開啟時間有多長。「增益」是攝影機對影片畫面所做的額外訊號處理。

如果攝影機處於全自動模式，它會為你決定一切。但是我們的目的在於學習如何手動操控這三個功能，評估最後影像的水準。如果第一次閱讀就完全領會，你就能掌握要領了。

了解光圈

讓我們看看攝影機光圈的手動操作的方法。光圈是

鏡頭的內在部分，通常是圓環狀，能調整或限制光線經過鏡頭到達攝影機影像晶片或感光元件（CCD或CMOS等）的量。

自動光圈控制通常能滿足光線狀況相當穩定的一般情況。但舉例來說，如果有個穿著白襯衫的人走進畫面，或日光從窗戶慢慢爬入鏡頭？這些改變會影響畫面的品質。設定為自動的攝影機會因為光線變化而調整，或許會影響影片的曝光，使拍攝的鏡頭曝光不足或曝光過度。

其他你或許需要控制攝影機曝光的狀況為，夜間場景或有人工燈光的場景。比如，你已關掉女兒生日蛋糕上場的燈光，這種情況下，你想要的是捕捉到生日宴會情緒的影片，黑壓壓的房間裡，滿是咯咯笑的孩子，點著蠟燭的蛋糕。現在你想看到吹蠟燭時她臉上的幸福光彩。攝錄影機若是「自動」，它所理解的是「這個場景太暗，給它多一點光。」設為全自動的攝影機最有可能將光圈打開到最大，然後為影像增感，創造出不自然、過份渲染的畫面。手動控制光圈讓你可以調整曝光，所以能維持蠟燭和臉部的曝光，不讓攝影機對整個房間曝光，製造出過曝的影像。

決定像生日蠟燭場景這類情況最佳曝光的簡單技巧是，首先讓攝影機以「自動」拍攝場景，在攝影機的顯示幕上看看拍出來的樣子。然後切換到手動，並縮小光圈，直到在燭光中的臉部能拍到美妙的細節。

有些攝錄影機例如這款JVC的高解析度攝影機，將手動對焦及光圈控制設計在側面。

光圈控制鈕在哪裡？

有些攝影機在側邊有光圈輪，有些在鏡頭上有光圈環，還有些新的掌上型攝影機使用觸控螢幕改變攝影機的所有設定。這些觸控螢幕很酷，不過當你想快速調整時，它們可能會很麻煩。花幾分鐘找到你攝影機的光圈控制，並學習如何轉換為手動。

快門速度

大多數靜態照相機有快門——一種機械式裝置，可打開或關閉，調節光線暴露在軟片或感應晶片的時間。快門速度設定為每秒的幾分之幾，如1/15、1/30，甚至1/2000秒或更短。曝光計時器可設定打開快門的時間，只要你想要，長達數分鐘到數小時皆可。

現在的數位攝錄影機不一樣，因為快門速度的調整乃由電子控制時間長度，由一個晶片處理每個影像畫面的訊號。

最重要的影響是，快門除了調控光線強弱之外，還影響每個影像畫面能保有多少鮮明銳利度。每格畫面影像移動的量，稱為動態模糊，會大大影響影片

好的燈光和適當的曝光是讓影片更專業化的最佳辦法。當攝錄影機設定於全自動下，攝錄影機調整為適合房間的幽暗，結果使整個影像呈現出洗白的色調。

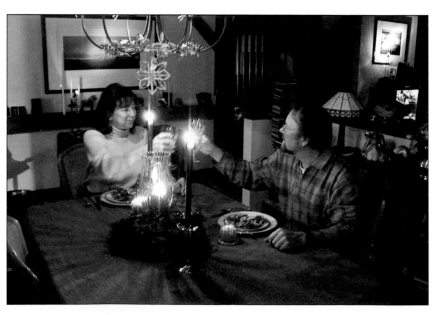

的樣貌和感覺。

好萊塢電影通常以35mm的底片，每秒24格（fps）儲存，由於這是相當慢的快門速度，每格都有一定程度的動態模糊。換句話說，一格與一格之間交融得更平順，產生這種電影的模樣。不過大多數影片是在較高的快門速度下拍攝——1/60秒或更快——把任何動態畫面都拍得很清晰。這是某些攝影師喜愛但有些則痛恨的「影片模樣」（video look）。

如果你的攝影機允許，試著讓快門速度保持在1/30秒，並讓光圈環成為設定適當曝光值的控制樞紐。或許你的工具箱裡有幾片減光鏡，如果現在的光線條件是光圈縮到最小仍然太亮，就能用來稍微減低。有必要的話，將攝影機設回「自動」，它將調整快門及光圈速度。我知道對只是想在女兒的畢業典禮上拍到好片段的人來說，考慮這些實在太多了。但是對於那些想讓影片有不同樣貌的人，較慢的快門速度和淺一點的景深，將有助於拿掉影片影像上銳利的稜角。

小訣竅

使用小型不易查看的LCD螢幕對焦時，可以先變焦拉進到拍攝主體、對焦，然後再變焦回想要取景的範圍。

將攝錄影機改成手動曝光，讓你可將光圈縮小一些，因此蠟燭不會使整個影像過度曝光，得到樣貌較為真實的畫面。

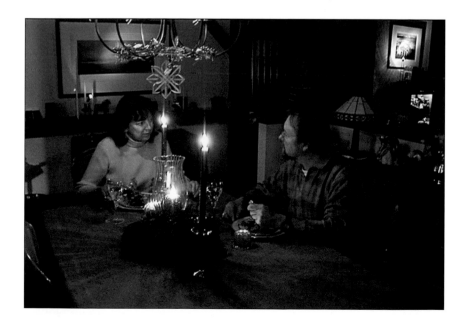

增益

有些攝錄影機在訊號或光線值降到某個數值以下，也能使用自動增益控制增強影像訊號。其他攝錄影機讓你手動使用增益，以增強某個場景，但通常必須付出影像品質的代價。不論哪種情況，這是為什麼攝影機似乎錄下非常低光線值的原因。它是以電子強化微弱訊號。這種增益的調整以分貝（dB）作為界定。+3dB的設定是對影像訊號再增強兩倍；+10dB則是比原始訊號強度增強十倍。

就像世間的道理，你不可能得到什麼卻不需任何付出。當攝影機使用增益，只為增加影像訊號的強度，也同時增加雜訊。記得過去當你使用高感光度底片？用這些底片你多得到1或2格光圈，但是也拾取許多雜訊。大多數專業的影片攝影師不會打開攝影機的增益，但會增加燈光或改變主體的位置或和幽暗的影像共存。但是規矩就是要來打破的，不是嗎？瞧瞧現在的某些影片，令人興奮的增益和過度飽和的色彩，看來怎麼做都可以。

景深

這些小型數位攝錄影機的另一個特色是正常光線下的無限景深。每個東西焦距都很準，從主體的特寫到遠景，創造出銳利、平面的影像。視覺上看來，感覺很無趣。

下次看電影或DVD的時候，注意一下對焦景深較淺的那些鏡頭。在這裡，導演將焦點集中在主體上，但讓背景維持對焦不準的模糊狀態。這種拍攝者使用的「選擇性對焦」技巧能讓你的影片有更專業、電影的模樣。當攝影機自動地以較小的光圈設定平衡光線，結果則產生較大較深的景深時，怎樣才能做到？

一個解決辦法是手動打開攝影機的光圈，減少景深。這樣將增加影片的曝光到超過可接受的程

度,或者快門速度過將高過你想要的。簡單的解決
辦法是在鏡頭上使用減光鏡(ND)。減光鏡必須裝
設在鏡頭之前。它們有各種密度以及不同的減光效
果,所以在工具箱中準備2或3種密度,以應付各種
光線狀況。各個製造廠之間也有些許不同,但是濾
鏡通常設計為2×、4×或8×,分別代表光圈減低1
格、2格或3格。較昂貴的攝錄影機在它們的鏡頭系

較快的快門速度,
能拍出較好的運動
畫面。比較「大太陽
下、快的快門速度」
(上)和「低光線、較
慢快門速度」(下)
你喜歡哪種效果。

統中內附ND鏡，使用更簡便。攝影機的使用手冊會說明鏡頭的直徑（mm），訂購一組ND鏡之前需要知道這個數據。

白平衡

我們的眼睛依照活動的環境，自動調整適合各

拍攝夜間池畔宴會時，我喜歡讓波光燦爛的泳池光線維持原貌，不使用白平衡來均衡場景中的光線。如過攝影機配備的話，你也可以體驗一下攝影機的夜間拍攝能力。

種光源，我們極不容易體認夜晚釋放出熾熱光線的溫暖燈光，或中午太陽的冷藍色燈光。一個物體的光源從日光（偏藍）或螢光（偏綠）或白熾光（偏黃）造成色彩效果的轉變，影響影片的模樣和色彩平衡。多數現今的數位攝錄影機嘗試使用自動白平衡功能，修正這些色彩轉變。目的在於無接縫地修整

使用減光鏡的較淺景深（下）通常能有較宜人的效果。當你觀賞電影的時候，注意看看拍片者在他們的影片中如何運用淺景深。

每種形式的光源，成為中性的白色，並為影片提供一致的色彩平衡。

然而就這些數位攝錄影機的精密程度而言，它們未必能夠完全命中目標。多數專業影片攝影師不會冒這種風險，使用白平衡卡以「對白」的手動平衡各種燈光環境下的攝影機。許多較昂貴的攝影機上有個按鈕，在你對白平衡卡對焦時可以按一下。這樣

可設定白色，於是色彩便是中性而不會有重大改變。

　　如果我對專業人士有個能夠歸納的共通點，就是他們通常希望影像溫暖一點。肌膚的色調、樹的綠以及室內鏡頭，如果上頭有一層暖色，會讓它們更討喜。調整也許非常細微，但是卻有所不同。有一種較小的攝影機可以玩的把戲，是手動設定攝影機的白平衡為「陰天」；這樣可以使色調溫暖，使影像更美麗。同時許多攝影機允許你自行設定黃或藍色的增減額度，給你有使整個影像多溫暖或多冷的控制能力。

　　另一個讓你不希望攝影機自動平衡現場光線為自然白色的例子，就是我在光圈那段所提的燭光生日宴會。目的在於保留燭火的溫暖深黃色，以及人們臉上的光芒。只要控制曝光和白平衡，可以把普通且平板的鏡頭變得豐富且很有深度。

　　所以，學習如何手動解除自動白平衡功能，並且試驗暖化或冷化影片畫面成為你所喜歡的色彩。隨時要記得的是，如果影像看起來一般、普通，可能也會讓看的人覺得很無聊。

影像穩定裝置

喜歡常常帶著三腳架的人舉手。果然沒幾個人。事實上，不論我多麼強力建議使用優良的液壓雲台三腳架，大多數人都不會聽。所以讓我們討論第二種選擇，「影像穩定裝置」。有可能這是你的新攝影機上的一項功能。那麼它是什麼？怎麼使用？

　　影像穩定裝置有兩種：光學式和電子式。在高檔的攝影機上可以看到視覺穩定裝置，使用精密的鏡片元件，依照攝影機的動作與所拍攝的物體的關係，轉換它的位置。目的在於抑制攝錄影機晃動。因為這是以光學的方式運作，因此沒有訊號品質損失，只是拍攝某些物體時有種軟軟的感覺。

　　相對地，「電子影像穩定裝置」會先將影片影像捕捉到快閃緩衝區，然後將捕捉到的影像錄製下來

Sony的專業消費級高畫質攝影機的手動控制位於側面。底部是快速連接板，可以很快、順暢地從三腳架拿起攝影機，手持拍攝。

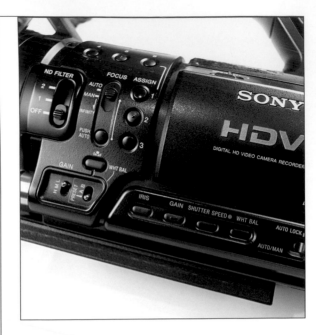

這個影像是暖色調，但通常這種影像比較喜歡冷涼的藍色調。試著從攝錄影機而不是電腦調整影片的色彩平衡。

並進行小幅度轉移，已降低攝影機的晃動。這個功能在光線充足的環境運作最優異，但要知道，當你的攝

影機需要以電子穩定多出來的攝影機晃動,便可能
發生影像的畫質變差。如果用了三腳架,就要找出按
鈕或螢幕選單關閉電子穩定功能。例如你在三腳架
上進行搖攝,平移完成前的那一瞬間畫質可能變得
軟綿綿(即,模糊)。或者假如你對焦在多霧或低對
比的場景,影像穩定可能導致一些問題,因為它要尋
找一個明確的點來進行穩定。整體而言,原則就是當
使用三腳架時或在低對比環境之下,關閉穩定功能。

燈光

講到影片,燈光是非常複雜且範圍廣大的題目。但是
讓我們接觸基本的要素,能對你的影片有衝擊力,而
不會讓你成為「照明工」或「首席燈光師」。當燈光亮
度較低時,主要目的在於避免為了得到能接受的畫
面,增加訊號增益(攝影機的影像訊號電子增強),
會增加影像雜訊。比較好的解決方法是增加場景的
燈光。同時,如果你的目的是拍攝夜間的街景,我們

這個畫面太藍。試著
使用白平衡設定,找
出你所喜歡的色調。

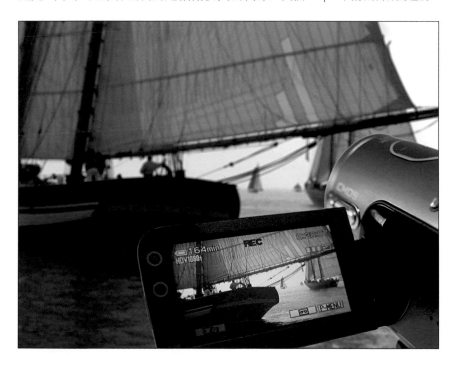

需要避免攝影機由增感試著把它們變成白晝街景。我們在前面的生日宴會案例已經討論過這個問題。

　　如果使用燈光，我有一個必須強調的準則。除非你想要平板的鹿戴著頭燈模樣，不要將光源設在攝影機上。你經常在電視新聞看到，攝影師在這種「打帶跑」拍攝風格之下，沒有其他選擇的把燈光架在攝影機上。如果你講求質感、表情豐富的陰影和情緒，架在旁邊的主要燈光能有很大的幫助。或許在主體陰影那邊需要架設補光燈以平衡主要燈光的強度。當然這需要投資購買一組攜帶式燈具，當然也視你所要拍攝的主題形式而定。

　　大多數人會帶著燈光到處跑，因此仔細注意天然的光線，以及如何有效的利用，對於捕捉品質好的影片比較實際。影片和電影相比，比較難處理高反差的中午太陽。中午的太陽製造出強烈的陰影，一定得加入一些燈光（不是反射光源便是來自輔助燈光）。

如果拍攝時打算獨自作業，強壯卻重量輕的碳纖維液壓三腳架是必需品。

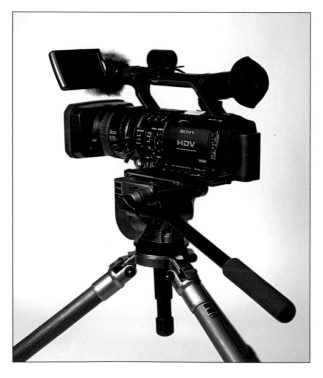

要記住，白天的色彩平衡受到一天所處的時間、雲層覆蓋及物體身處的位置所影響。例如，一個站在幽暗森林陰影下的人，也許有綠色的外貌。注意陰影和色彩平衡。多數自動白平衡功能能讓你得到中性白，但是那是你所要的嗎？

　　大多數專業照片或影片攝影師崇尚在清晨一大早或傍晚黃昏時拍攝，在這段光線柔和的

使用穩定器的手持攝影

使用有影像穩定功能的手持攝錄影機時,仍然需要平穩的運鏡技巧,作用才會有效發揮。依照以下幾個簡單的步驟拍攝,能大大幫助你以手持攝錄影機拍出較具專業水準的影片。

1. 如果使用小型攝影機,用兩手支撐。如果你懂得手槍射擊的姿勢,將可以獲得強而穩定的拍攝工作狀態。緩慢地呼吸,如果你打算暫時停止呼吸,先深呼吸然後在開始拍攝前吐氣出來,你就可以拍攝到10到15秒的穩定畫面。再久你就得要再呼吸了。

2. 張開雙腳站立,幅度略比平常站姿為寬,一腳在後膝蓋微曲。這樣可以減少拍攝時往後倒的傾向。記得,兩肘緊貼身體。

3. 依靠在其他物品:桌子、牆壁或是樹。或是俯臥,這種低角度的視角可以呈現有趣的視野。任何可以降低攝錄影機晃動的物品,都值得嘗試。

4. 使用廣角拍攝,可以較望遠拍攝減低人體手持的晃動。望遠拍攝只會增強晃動,因此通常建議配合使用良好的三腳架。

5. 事先規劃拍攝的運動方式,也可以讓手持拍攝更為平穩。決定從何拍起,何處結束,如果可以加以練習。事先規劃拍攝可以避免拍出業餘攝影常犯的,片段結束後突然又從另一個地方開始。

6. 繼續跟隨鏡頭或是保持錄影,直到你覺得一段敘述或是動作已經完整為止。這樣的拍攝直覺將會隨著你的技術而提升。

7. 最嚴重的錯誤之一是拍攝人物時,在他講話時忽然關機。如果可能,要讓所有的句子都講完。

8. 拍攝風景時,至少多錄5秒、10秒以上,在剪輯時再依你的需要決定這個片段的長短,不要徒增你的限制。記住錄影帶或記憶卡,是整個拍攝過程中成本最低的一部份,不要做無必要的節省。

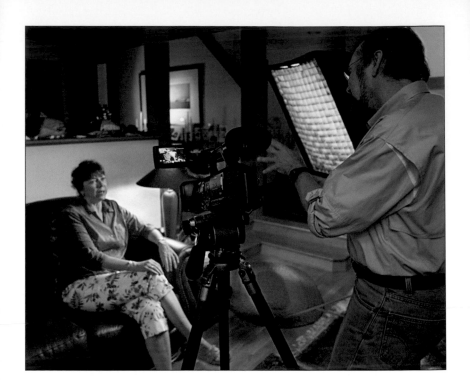

簡單的燈光組，例如有蛋盒包裝反射板的柔光箱，在拍攝訪問或這類情況時可以作為柔轉的主燈源。將拍攝主體移到燈光恰當的地點也有相同效果。

「黃金時刻」，色彩飽和，而且有趣但不是不可能地陰影很深。這些特點對一部影片的模樣及感覺有強而深遠的影響。

如果覺得需要使用輔助燈光，市面上有許多燈光組可選購或租借。也有覆金屬外膜的折疊式反光板可將光線反射到物體上。隨時警戒不要讓高熱的鎢燈太靠近物體。它們很容易燒焦牆壁或引起火災。還要保留多一點時間讓它們冷卻；匆忙之間，我燒傷了手許多次。

另一個要記在心上的是，光線在一天中隨時變化，使得要將在不同時間拍攝的片段剪輯在一起更加困難。那麼設立燈光時到底要有哪些品項？

1. 典型可攜帶的燈光組包含裝設在可拆卸式腳架的鎢燈和鹵素燈，有反射燈光的耐熱罩，以及附加物品，例如能將燈光集中在主體上的反射板。許多攝影師會自己到五金行去，自行裝配個人的燈光組。那些放在攝影機頂上的小小熱燈

（hot-lights）雖然能用，但是燈光品質很恐怖。

2. 五金行裡找得到的彈簧鉗，用來掛布幕或背景，或其他需要固定在某處的東西都很有用處。

3. 大塊的海報板或折疊反光板，對陰影的補光很棒。包乳酪的紗布或半透明的塑膠布也能降低從窗戶照射到物體上的強烈燈光。除非它們是特殊規格能忍耐高熱，不要將它們用在鎢燈上。

4. 燈光膠帶類似水管膠帶，卻不會在阿姨的餐桌上殘留黏膠。使用膠帶時永遠小心，才不在拆掉膠帶時拉起表漆、壁紙或油漆。

5. 延長線。如果要為場景打光，電線永遠不夠長。購買品質好的電線並確定將線用膠帶黏在地板，所以不會有人絆倒。如果你是一個人撐全場，確認燈光放在不擋路的地方，黏貼好，遠離窗簾或其他任何東西。一個簡單的打了燈的場景，只要燈倒下來或打到哪個人的頭，即使不嚴重，很快地就會改變拍攝的情緒。

聲音

電影和影片工業裡眾所周知的是觀眾能接受影片影像的不完美，但是如果聲音品質差或對話晦澀難懂，觀眾的接受度會直線下降。一旦開始拍攝及剪輯影片，很快就會了解好的音軌對作品的重要性。

你需要建立對各種聲音的大小與品質的靈敏度。讓人分心的聲音無關大小。例如，你正在聽一場

可攜式反光板幫助反射光線到拍攝物體有陰影的地方，請看最上面的照片。

使用有反光板的主要燈光（右邊的白板）對於看起來呆板的場景，能增加景深和平衡。

演講，而冷氣正在運轉，你有可能沒注意到。人類的耳朵可從混雜的聲音中拾取，專注於想要聽到的聲音。但是攝錄影機的麥克風可辦不到。角落裡的小冷氣機可會毀了你的影片。不想要的聲音從飛機、風、機器和人都能讓你在想要拍攝音軌清晰、專業、好品質的影片時，帶來最大的挑戰。這裡有些可以採取的步驟能讓你製作好的聲音。好的聲音對好的影片來說舉足輕重。

　　首先，購買一支外接式麥克風（攝錄影機有外接的接頭）。多數認真的影片攝影師使用對指向方向聲音敏感角度狹小的小型「指向性」麥克風。有些麥克風可以連接位於攝影機頂端的熱靴。夾掛式麥克風不是以纜線連接到攝影機，就是將聲音訊號傳回連接在攝影機上的無線接收器。外接麥克風的好處是攝影機操作者手部或呼吸製造的攝影機的噪音，比較不會影響收音。

　　取得優良聲音最好且最便宜的解決方案，是盡可能的接近主體，特別是你需要捕捉結婚隊伍，或講者的主要內容。然而因為很接近，也會造成一些問題。事先和受訪者核對或告訴他們你打算怎麼做。早點到達拍攝現場也有好處，和控制現場的人交交朋友，早一點進入聲音和影像的拍攝位置。

　　實際點，關掉任何無益的噪音製造源，如製冰機、風扇及冷氣。最好的選擇是將無線麥克風黏貼到受訪者，或者講台，如果想在大的空間錄製專業的聲音。

多數專業的影片除了原始錄製的聲音，會添加幾層聲音到剪輯過的場景。多數這類音效或在其他時間蒐集的聲音，例如野生動物、風、水海洋波浪或群眾噪音。多數音效可以從CD或從網路下載選購，但最令人滿意且有趣的是你自己錄製的聲音。

錄製特別聲音最好的例子可能是周遭群眾的吵鬧，或婚禮的背景群眾嘈雜聲，你可以用在從商展剪輯的許多鏡頭底下。這層天然的聲音有助於緩和剪輯時接觸到的細碎聲音。在拍攝現場花幾分鐘收集背景聲音，不論使用攝錄影機或錄音機都是個好主意。

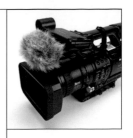

包覆在攝錄影機麥克風的毛皮遮風罩能使品質不良的聲音變得可用。

錄音機

早年盤帶錄音機，剪輯師必須實際拿刀剪帶子，而音效師必須四處拖拉著沉重的器材收集好聲音。有了新的、輕量化數位錄音機，收集聲音的過程更輕鬆且更有樂趣。可選擇的範圍從MP3播放器、DAT（數位錄音帶）及Mini-Disk和快閃記憶體錄音機，每一種都可以簡單的製作出聲音檔案，從錄音機轉換到電腦。

藉著使用外接麥克風到演講者的講台，你可以在房間中走動，拍攝各種角度與人物的細節，之後在剪輯階段將錄製的演講與影片部分同步。細節將在剪輯專章介紹。

無線麥克風通常是從個人取得優良、乾淨聲音的方法，特別適合於採訪工作中的受訪者。

拍攝故事或事件

於是現在有了數位攝錄影機，也準備好開始將故事或事件拍攝到影片中。或者你只是想四處逛逛，隨意拍拍有興趣的事物。你知道最後會怎樣？

不論你想要什麼，總是要有個開頭，所以我的第一個建議是，帶著你的攝影機到新的、不一樣的地方待一天—— 一個你從沒去過的地方。你需要斷絕日常生活的規律，從這個令人興奮的新攝影機的鏡頭體驗這個地方。

風景的改變，不論遠或近，都會激發你從新的

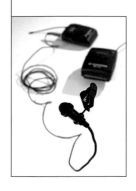

出外拍攝時，記得永遠要收錄一些自然或周遭的聲音。之後剪輯的時候需要用到。這個指向性麥克風有遮風罩和阻尼把手，可連接到數位快閃卡錄音機。

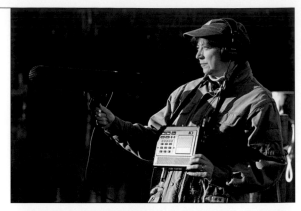

角度觀察事物。獨自一人前往是個好主意，少了家人及朋友的打擾。抵達現場，聽聽聲音，感覺自然的律動，找尋有趣的組合和畫面，尋覓有趣的色彩或任何可用來闡釋周圍環境的事物。嘗試攝影機上的各種設定。拍攝時對著攝影機大聲說出所使用的設定，讓攝影機錄下這些資訊。之後，你才能預覽影片檢查使用後的效果為何。

開始以短的片段觀察現場，這是大多數電影或記錄片拍攝和編織起來的方法。就像是用磚頭蓋房子。開始以主題來建構東西。就是這種以不超過幾秒鐘的鏡頭或片段，來觀察世界，開始決定你以拍攝者的身分觀察世界的方法。

試著著手報導例如商業會議、公司發表會、生日宴會或婚禮等事件。不論什麼樣的聚會，都應保持手法簡單。

怎麼講故事

那麼敘述故事的方法是什麼？首先，打開你的眼和耳，像靜態照片攝影師尋找好照片或好時機一樣，前往現場。你應該尋覓有趣的時機，構圖、燈光、動作及聲音都扮演重要角色。有時很明顯的是動作，例如某人在說話或吹熄蠟燭；其他時候，你需要主動獵取有趣的時機。因為觀察和回應這些動作或時機需要獨到的觀點，這將會發展成你的風格。這些由攝影機收集的小片段，之後將連結在一起成為一個有頭、中、尾的故事。

首先以一連串築底的鏡頭，設立故事的地點。我們在那裡？在任何電影的開頭，導演都試著設定故事的地點和情緒。有沒有獨特的方法來建構場所，或為接下來的連串事件提供一些新的事實或展望？建構的影片也許是一連串的短片段，或是甚至在標題出現之前播放好幾分鐘，長的、複雜的連續鏡頭。練習拍攝這個地方的廣角、中及特寫鏡頭。

小訣竅

拿掉或綁緊你的鏡頭蓋和攝影機帶。沒有什麼比刮風的日子裡，帶子或蓋子敲擊攝影機的聲音更能說明你是「外行人」。

接下來，誰是故事中的人物？有沒有什麼方法暗示觀眾影片接下來會發生什麼事？同樣練習拍攝人物的廣角、中及特寫鏡頭。

留心有趣的聲音及評論。人們樂於在鏡頭前表現得很誇大，往往會說出很爆笑的話。不要在人們講話中途插話。從攝影機後面發問，這樣受訪者就可以輕鬆地對著鏡頭或麥克風說話。有一個有趣的練習，花幾分鐘閉上眼睛，聆聽你四周的聲音。它們對你的影片有什麼幫助？試著關掉聲音看一部影片，只看剪輯的手法。

保持影片的進行隨著邏輯發展，就本質來看，例如宴會、婚禮或商展這類活動相對容易拍攝。每個都有開始、中段及結尾。你只需要運用創意，讓事件在攝影機前自然發展下去就行了。

一旦拍攝完所有呈現在你面前，以及故事表面

不論你是坐在汽車的駕駛座上拍，還是把攝影機裝在三腳架上拍，只有風格才能界定你是什麼樣的影片攝影師。

的重要元素，下一個有邏輯的步驟就是捕捉鏡頭外的活動。不論是什麼活動，都有人們抵達、和其他人會面、寒暄等等。當追蹤某一種狀況，如賓客抵達，你也必須留意即將準備開始的活動主題。也許你對自己說，「我沒辦法一次同時在兩個地方。」確實如此，所有攝影師最大的挑戰，就是要在毫無準備下決定，什麼是有限的時間內最重要、應該拍攝的題材。這就是需要經驗的地方，假如一天下來累得虛脫，表示你大概達成了任務。

好的攝影師早早就學到，永遠保持彈性，除非特別需要，不要花太多時間在一個題材或鏡頭。決定一個鏡頭要花多少時間，取決於故事。帶著自信拍攝，並發展一個穩健、思想成熟的風格是你的目標，而且能讓作品在剪輯室中比較容易操作。

風格
當你回顧曾看過的重要電影，也許想到的是故事，而不是使用的攝影技巧。大多數故事就像它看起來那麼獨特，許多攝影技巧卻不然。它們是經過考驗

證實的技巧。攝錄影機在大師手裡才有與眾不同的地方。記住，你能發展出的最重要風格是那種不會阻礙故事的風格。

場景

影片或電影都是一系列場景所構成，每個場景則是許多鏡頭剪輯在一起而成。這些鏡頭有各種攝影位置、攝影角度、聲音片段及燈光詮釋，組合在一起後成為一個鏡頭。每個鏡頭可以是百萬分之一秒或連續的片段，並沒有嚴格的規定。

鏡頭是廣、中及特寫觀點的總和，廣角鏡頭有助於設立故事的背景，並將觀眾帶入場域之中。攝錄影機可以從廣角鏡頭以片段的中鏡頭向主體移動接近，以強調或指引故事或主題的方向。接下來，特寫為故事情節帶來親密、衝擊和向前推動的感覺。

使用各種廣角、中及特寫鏡頭流暢而穩定地拍攝，應能提供步調及情感能量讓你的影片吸引人。不要畏懼於使用不尋常的畫面和角度。一個最棒的技巧，就是在在鏡頭之間花時間研究整個狀況。想想你拍了些什麼，非常注意主要活動周圍的狀況，也許可以做成好的切換鏡頭。

理查的靈感來源

1. 好萊塢經典作品，如《大國民》（Citizen Kane）、《風雲人物》（It's a Wonderful Life）、《魔戒》（Lord of the Rings）三部曲

2. 美國電影學會（American Film Institute）的100大名片

3. 影片《天地玄黃》（Baraka）

4. 蘇聯大師巨作《持攝影機的人》（Man with a Movie Camera）

5. D. A. Pennebaker的真實電影（cinema verite）風格的記錄片《巴布狄倫別回頭》（Bob Dylan: Don't Look Back）

6. www.pbs.org/pov現在及過去令人驚喜的新記錄片名單

7. www.YouTube.com

廣角的山脈景色建立起我在瓜地馬拉影片的
故事。

另一個從高處拍攝的廣角鏡頭，告知觀眾我
們進入的城市。

使用這些舞者的滿景鏡頭讓觀眾熟悉這些人
和他們的文化。

什麼是鏡頭切換

你曾經對人說「我馬上回來」嗎？這就是口頭上的切換鏡頭。影像的方式是一個提供轉場的鏡頭，或「詩意的」暫停，幫助你或剪輯師從一個場景切換到另一個，或同一個場景中從一個鏡頭切換到另一個鏡頭。我覺得好的切換鏡頭片段永遠都不夠多。這類影或影片稱之為B-roll，稍後用來轉切進主要片段之間的影片。

B-roll鏡頭很容易就派上用場，例如當你的攝影機被撞倒，或者需要中斷連續鏡頭。另一個例子是，比如你需要一些好的群眾反應的鏡頭，轉切到你的拍攝的演講影片。這裡的花招是讓攝影機保持開機，你可以從頭到尾錄製整個演講。稍後，在演講活動之中試著拍一些剪輯時能用的鏡頭。

假如你想要拍從廣角鏡頭到演講者臉部的特寫鏡頭，之後將會需要添加切換鏡頭，覆蓋快速的變焦拉進到講者臉部並對焦的時間。記得讓攝影機不停拍，這樣才能獲得所錄

製的演講連續的片段。
當進入剪輯階段時，
這樣才不至於搞亂。

　　許多專業人士相
信在剪輯的過程可以
拯救所有的東西，但是
影片的韻律和創造性
真的必須要在拍攝時
捕捉。過度的剪裁及
過度熱心的攝影動作
只能掩飾虛弱的攝影
和疲軟的故事敘述。

轉場時，我使用中鏡頭顯現瓜地馬拉豐富的色彩。

連貫性

即使是最有經驗的攝
影師，連貫性也是一項
真正的考驗。有些明
顯的規則需要遵守。
確定在同一個場景裡，
拍攝的對象，不會一天
穿紅色襯衫，另一天穿
藍色的。不可能把這
些剪輯在一起。有哪
個人可以左手握著水
杯，下一個剪輯，換成
右手握著？不是所有
觀眾都會注意到這個
錯誤，但是你會發現。
為了使影片有可信度，
場必須保持景的連貫
性或實體完整。

當接近人們拍攝時，以尊重且光明正大的使用不同
的角度。

為了使觀眾將一個地方放入內容之中，捕捉日
常生活能擴大你的故事。

　　讓工作團隊中有個專人處理連貫性，省得未來
頭痛。影片攝影師的目的在於讓故事鮮活並向前進
展。如果拍攝的是一個計畫中的活動，影片的連貫

性隨著開始到結束的時間走向而存在，使得剪輯過程比起影片計畫拉長為好幾天要來得容易。

精巧地製作出一部以一個概念或故事為基礎的影片，而主題的時間並不是以規則的順序進行，需要非常大量的心力規劃。是否有倒敘或時間的巨大跳動，或季節變換？如果你的影片計畫如此複雜，需要發展和嚴格遵守腳本或大綱，一個場景接著一個場景敘述影片將如何拍攝。就像任何長途旅行，你需要設立行程。

拍攝的每一天，你應該將想法和需求寫在一張索引卡。至少應該有一張基本的拍攝清單。別忘記寫了攝影機的設定、建議和步驟的小抄。當有幾十個人等著你的時候，有誰能記得轉換白平衡的步驟呢？

向來，計畫只是指導原則，需隨境況加以改變。不要只因為不在計畫之中，便對你的眼光妥協。試著去找並準備好拍下不在計畫之內的時刻。意外獲得的時刻是會讓你的影片突出的鏡頭。許多人說專業的攝影師很幸運。其實，是專業的人創造了他們的運氣。

動作的連貫

除非靠著遵循一些基本規則，動作鏡頭間的移動或剪接會迷失方向。假如你從露天看臺拍攝兒子的田徑運動會，而跑者從左到右經過你面前，你便在影片的畫面上建立了一個行進的方向。

如果，在某些連續鏡頭裡，你在競賽中跨越跑道，在他們回來的時候又拍了一個鏡頭，於是他們現在在畫面中是由右向左移動。現在你的兒子看起來像是跑了相反的方向。180度的規則說明你應該想像主題的行進方向為一條線。只要你保持在與線相同的一邊，拍攝這類特殊活動時不要跨越180度或那條線，拍攝的鏡頭就會維持合理的動作連貫。

這條規則也和談話的人們有關。連接兩個人的線提供視覺的標記，只要維持在線的同一邊，看起來主

題就不會像是互換位置。保持在這條線的同一邊，讓所有的切換鏡頭和特寫鏡頭有視覺的邏輯。如果沒有必須的轉場就轉換位置，觀眾會在你的故事中迷路。

視線的維持

有些細微的枝節能幫助或毀壞影片的可信度。如果你影片中的一個人眼神飄來飄去，他或她看起來心

我通常用圖說明故事，不管多粗略，讓我能專注在我需要拍攝的鏡頭。但要有彈性。故事經常改變。

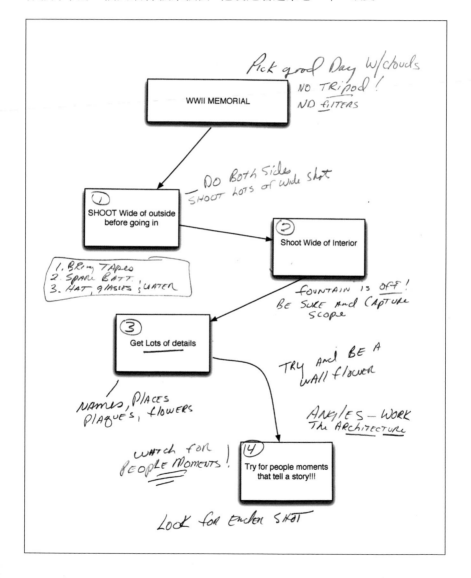

思不集中且笨拙，每個人都會注意到。如果你要訪問某人，站在攝影機稍微旁邊，這樣受訪者可以看著你，而不是直接面對鏡頭。當處理主題的視線時，遵守180度規則，把它當作一條動作線。另一方面，參考艾羅‧莫理斯（Errol Morris）的奧斯卡得獎記錄片《戰爭迷霧》（Fog of War），在片中莫理斯使用特殊的鏡子使得受訪者前國防部長羅伯特‧麥納馬拉（Robert McNamara）像是直接對著攝影機說話，其實不然。影片很有張力，而莫理斯不尋常的視覺手法，顯示出規則實際上能被打破。

燈光的連貫

為了拍攝紀錄片、婚禮宴會或其他自然發生的活動，你需要使用現有的光線。如果真的太暗，偶而你或許加入一些補光。但是如果拍攝的是收受金錢的訓練錄影帶，特別製作或系列的訪問，小心注意燈光的品質，並試著保持整個拍攝過程視覺的一致。

注意太陽光線及陰影方向的轉變，當你稍後剪輯時，桌上或人臉上的陰影隨著一個個畫面突然改變，在影片中絕對會被看出來。

變焦及搖攝

還有一些讓你的影片看起來不那麼外行的其他規則。首先，攝錄影機運轉時不要過度拉近拉遠的變焦；這樣只會讓觀眾頭昏。如果拍攝時打算使用變焦，應該緩慢地變焦，才不至於將觀眾的焦點轉移到攝錄影機上，而這點其實蠻不容易做到。如果看了許多電影剪輯的方法，攝影機各種角度和位置的切換鏡頭，在個個拍攝片段間形成動作。在廣角、中及特寫鏡頭間切、停，能達到這樣的效果，尤其是每個鏡頭都改變拍攝位置。

當使用變焦來改變攝影機的觀察點或位置，你可以稍後刪減變焦到底的部分，或者停止攝影，變焦到你所尋找的構圖，然後再度開啟攝影機。確定

你給自己足夠的時間，之後能好好的剪輯。

如果聲音一如往常地對這個鏡頭很重要，也許在重新取景時，有必要讓攝影機繼續運轉。稍後才能在聲音繼續的情況下，用鏡頭切換掩飾位置的改變。如果拍攝的是風景，便有更多不同的高度，在稍後剪輯的過程中可添加或修補聲音。

如果你以攝影機水平掃描，緩慢且穩定地操作。這裡是液壓頭三腳架真正發揮功能的所在。如果你掃描時不用三腳架，事先計畫好開始及結束掃描的點就特別重要，這樣開始和結束都能很平順。計畫好拍攝的鏡頭讓你知道腳和身體放在哪個位置，才能拍好掃描的鏡頭，不致於跌倒會扭傷肌肉。一旦開始掃描，你不會想在中途停頓。如果正在追蹤一個物體，例如跳舞中的新婚夫妻，由動作引導掃描，視覺上會更有趣也充滿活力。張開眼睛找尋類似的動作，能讓你的影片充滿有趣的活力。

不要因為懶得走下汽車，而使用攝錄影機變焦功能。只在不同的鏡頭間組合時才使用變焦。

設計拍攝計畫

事前計畫的有何意義？這有許多層次，簡單的說。你想從露天看臺拍攝兒子的足球賽。你應該：檢查電池容量，需要的話重新充電；確定有足夠的錄影帶，或其他儲存媒體；在攝影機袋中裝入鏡頭清潔紙和清潔液，或許一個乾淨的塑膠袋，預防突然下雨。

準備更為重要的地方，同時也是最難以準備的，是精神心理的計畫。比起花一點時間想想要怎麼拍攝要多花一點心力。有趣的影片不是自然發生。讓我們以足球賽為例，看球賽時你最喜歡哪個地方？當然，你樂於看兒子打球，但是除了拍他在球場上跑來跑去，影片應該還有更多的東西。露天看臺上的人們如何？停車場？邊線？這些故事／活動的其他元素結合起來，形成故事情節，才會讓你的影片有趣。製作一份希望拍攝清單幫助你設想一系列的影像，在現場時原本沒想到要拍攝。這是一個幫助你使用影片的片段

基本準備清單

以下是影片拍攝的重要清單，當然特別的需求清單也許多或少於這張清單的建議。

1. 採購硬質或軟質攝影機箱以便運送時保護攝影機。確定它的大小能放進機艙座位底下。

2. 擁有備用電池，雙倍於你所預期拍攝的時間。

3. 更換所有電池。

4. 檢查是否有足夠的錄影帶或記憶空間。兩倍於你所需要的錄影時間。

5. 裝備好三腳架，沒有比晃動的影片更糟的了。

6. 是否至少有一個減光鏡？4×或8×都好，兩個都有更理想。

7. 準備一張拍攝清單。花一點時間，安靜地寫下有興趣或認為應該拍攝的鏡頭。

8. 好好研究拍攝的主題。

9. 親手為攝錄影機裝箱。

10. 再次熟悉攝影機手動的控制鈕。

而不是文字創作豐滿故事的心理練習。

以下是出發拍攝足球賽之前，我所列出的樣本清單：

1. 整個的運動場景致為何？秋季週五夜晚的的風景和聲音是什麼？
2. 比賽開始前會發生什麼事？在食物販售攤？在觀眾席？
3. 家人和朋友在做些什麼？丟出一個問題讓人回答——「嗨，鮑伯，你認為你女兒那一隊的勝算如何，會贏嗎？」讓他回答，還可以讓同一個人回答賽後的問題。
4. 確定拍到各種動作鏡頭。以廣角鏡頭和特寫捕捉賽事的動作。或許下到場中拍到最精彩的動作鏡頭。有一支三腳架能讓你拍得更好，但是必須能變動並手持攝影機。如果這是場夜間的比賽，確定事前解決曝光的問題，也許需要提前1小時到現場以解決這些問題。
5. 賽後的反應是好的故事題材；試著混合特寫、中景和廣角鏡頭來拍攝。

你可以像拍攝靜態照片一樣來拍攝這些素材，但是預留足夠的時間填滿每個場景。偶而使用緩慢的水平掃描或追蹤步行的群體。動作一直很有用，當你發展出影片流動的眼光和感覺，保持銳利的眼睛、耳朵努力取得自然發生的鏡頭。在紙面上看來無趣的東西，完全仰賴如何引領你自己及如何在人群中拍攝。走入現場，保持友善，維持喜悅的心情，並想想拍攝的清單。

我知道這是很長的清單，大家或許只想拍幾分鐘小孩的比賽。但是其中也有一些人將會以好像ESPN頻道製作紀錄片的規格來進行。不論哪種方法，我要講的是，簡單的一場高中足球賽能有多少豐富的題材。如果你的意圖示用影片捕捉這項盛事，花幾分鐘設想你將如何進行拍攝，勝算會大一點。那些花在筆記簿或紙上計畫要報導些什麼的時間，

小訣竅

隨時張大眼睛，準備好看到不尋常的東西。意外發現的時刻可以很有意義，且具有趣味性的小小事物都能讓影片更獨特。

和新郎及新娘保持近距離，找尋那些特別的時刻。

創造與主題間的親近，對你在附近出現感到自在。

總有些重要的時刻真正應該要拍到。試著預先考量這些時刻。

足以使影片和心中懷抱目的的影片鏡頭有所區別。不論如何，都會得到結果，不過有計畫能讓你快一點且更完整的達到目的。

結婚及商業攝影的幾個想法

如果剛開始拍攝影片，想拍攝一場婚禮你需要更多準備。確定你和新郎及新娘有共同的期待。你需要事前被告知，是否有任何可能，他們想要一張超級精良的DVD，發送給家人及婚禮。這些期待可能包括完整的拍攝整個婚禮過程，包含結婚誓詞部分，婚戒交換，特寫臉部表情，以及教堂或動及群眾反應的遠景鏡頭。喔，我忘記提及收集棒的聲音和好的音樂了嗎？

我不是有意嚇唬你，但是我建議將影片呈現到朋友面前之前，慢慢開始，學習所有的步驟，從計畫到拍攝到剪輯。相同的告誡你，當你的老闆滿懷期待由你製作，即將到來的週末團隊建立（team-building）訓練短片，以為你可以把影片啪的一聲傳到網站，或在年度董事會議上播放。我只是希望你準備妥當，並嫻熟於製作

影片的藝術。

假設你計畫全心投入拍攝一場婚禮或公司的訓練。以下是出門離開前建構影片的可能清單。

1. 讓自己的心態進入婚禮或計畫。你想要看到什麼？更重要的，什麼是新娘或是工作上的同事預期看到的？

2. 場地的模樣如何？如果距離不遠，拜訪一下現場，或者開始拍攝前，給自己足夠的時間探一探這個區域。如果這是一個假期，研讀一些你將拜訪重要場所，到網路上搜尋其他人曾拍過些什麼樣的影片或靜態照片。可以發現一些優良的建議。

3. 活動或婚禮之前準備好攝影機及器材清單。出發當天才發現需要用到濾鏡或燈光，或錄影帶或記憶卡不夠，就太遲了。

4. 我的剪輯師總是要我拍攝很多很多影片，因為這是拍攝任務中最便宜的部分。有了今日的數位媒體，甚至沒有節省拍攝的藉口。拍攝任何吸引你或你的朋友感興趣的東西，一旦活動結束，才想到當初應該

別忘記極重要的遠景鏡頭及場景裡面的人或物。你需要他們來建構故事。

故事開始之前，預先思考重要時刻發生時你應該站在哪個位置。

如果將自身沉浸在故事之中，會發現自己能預先設想有重大意義的時刻。

多做一些就已經太晚。

5. 和所有主管活動的人員成為朋友。人們只要對你所做的事,你是什麼樣的人有概念,通常比較容易合作。相信我,拍攝事物人際關係上的功夫絕對值得。

6. 從新娘或你的同事口中發覺他們想看到什麼。在開始加入自己對事件的影像詮釋之前,先了解主題或活動,最後才能成為完美的結合。

7. 檢查攝影機清單的最後細節,確定聲音、白平衡、曝光及焦距設定是你所要的。我曾拍攝一整天刺激的駕船旅行,卻意外的將攝影機設定為DV,而不是HD。

8. 檢查鏡頭是否有髒污或灰塵,我必須再次強調,不斷檢查鏡頭上是否有大污點、雨水等等。這些小細節會毀了整個拍攝的鏡頭。

9. 預計拍攝的時間內,電池的存量是否足夠?

10. 當拍攝人物對著鏡頭說話或人們談話時,不要在語句當中關掉錄影帶。稍後在剪輯階段,你會慶幸自己擁有完整的聲音片段,即使它們對當時的你而言不具多少意義。乾淨、有力的聲音音軌的重要性要經常牢記在心。

11. 別擔心在攝影機中剪輯。拍攝、拍攝,再拍得更多。之後你會將所有片段剪輯成一個嚴密、簡潔的演出。

12. 對人友善,在某些狀況下,如果你不認識那些人,拍攝之前取得允許。笑容和友善的招呼便能進入他人的空間,非常有幫助。

13. 穿著保守,不要把裝備掛在每個肩膀或腰夾,最重要的是,保持耳聰目明。在朋友之間拍攝最困難的地方是活動期間避免交際。當然你希望友善,你也想知道大家的最新消息。但是漏掉一些場景和機會的虛弱影片,會比少跟朋友聊兩句話的遺憾更大。不論是情感或身體上,你都不可能腳踏兩隻船。

　　這項精神上的清單不過是項將自己放入正確的
畫面心態的練習。如果打算將攝影帶入遠大於業餘
的境地，準備好裝備和設想影片目標的能力，同時
維持自然的拍攝方式，必須成為第二天性。充滿樂
趣的拍攝，享受拍攝時光，同時感謝能擁有這些美
妙的時刻，許多年後仍可分享。最後，那一個活動，
運用你所有高水準的攝影。看看它能為你做什麼，
結果如何。也許會有愉悅的驚喜。

別忘記那些拍攝影
片的前輩，他們有
許多能教導你如何
讓影片變得更好的
技巧。

結語

我告訴各位許多，但你卻無法明天期待走出門後
便成為光鮮的專業攝影師。不過帶著一些原則在心
中，第一次的出發會有更好的結果。對於技巧應該
有耐性並勇於試驗。如有必要，這一章再讀一次。將
使用攝影機成為第二天性之前需要一段時間，而你
的夢想更加堅固。但是即使你察覺攝影技巧有多麼
細微的進步，相信我，你的朋友也看得到。

大衛‧林斯壯（DAVID LINSTROM）

為剪輯而拍

身為電影攝影師，大衛‧林斯壯 （David Linstrom）環遊世界各地為ABC、HBO、NBC及國家地理工作。在工作現場，他總要決定需要如何拍攝一個故事。但總不會忘記，如果拍攝得好的話，誰能最早從他的作品獲益：剪輯師。

林斯壯從靜態照片攝影師開始他的攝影生涯，然後他參加了電視製作的課程。立即受到衝擊，林斯壯轉往聖地牙哥州立大學（San Diego State University）完成工作研究課程，包括在鄰近的PBS電視台實際動手拍攝的作品。

「有些人認為在電影攝影界你需要有真正的特殊技能，如水中攝影或野生動物，」林斯壯說。「有些時候那是很有幫助，但是我覺得為了要讓紀錄片工作更為提升，真的必須有好奇心並參與人群和他們的文化。不然你就必須對於所拍攝的東西有科學的鑑賞力。」

林斯壯目前以高畫質度的HD攝錄影機拍攝。「現今的工具及攝影機已經非常精密且價格合理，」林斯壯說。「但那僅只提升了播放的部分。你必須對工具有技術信賴，並從頭到尾知道它如何操作。記住，聲音至少是整個表演的一半。差勁的聲音會毀了作品，但是身為電影攝影師最重要的工作，是製作出美麗的畫面，並為了剪輯而拍攝。這是讓你有別於其他人的方法。」

林斯壯對於投入電影攝影師這行的建議是，一開始為自己的作品剪輯一段時間。這樣你才能發現沒拍到的鏡頭，或沒能錄製正確的聲音。從發現這些錯誤，開始學習為什麼敘述一個故事不能沒有這些遺落的片段。如果持續做錯，試著帶著寫好的需要角度和聲音片段的清單到現場，這樣就能把工作做好。

「永遠記得，沒有人想聽你為什麼沒拍這個鏡頭的軼事或理由，」林斯壯說。「如果太陽沒有升起，你

雖然無能為力，但也沒有人有興趣聽藉口。」

　　因為電腦網路和電視台所提供的需求能量，林斯壯為紀錄影片及電視片的未來遠景感到興奮。過去，紀錄片的終極目的不是DVD發行，就是一經電視播映之後，進入影展的循環。但有了許多有線電視找尋播映題材，以及像iTune及Netflix提供暢銷排行，紀錄片有機會延長上架生命。觀眾也更多。

林斯壯在查德的工具包括Panasonic可換鏡頭HD攝影機，一個長鏡頭、一個廣角鏡頭、遮光斗、三腳架以及一組濾鏡。「在室外，我幾乎總是使用偏光鏡。」林斯壯說。

第四章

影像擷取與剪輯

4　影像擷取與剪輯

這年頭，數位影片的用途幾乎沒有什麼限制了，你可以傳送到個人網站，可以在家裡展示，甚至把版權賣出去。

但是首先，拍攝下來的影片八成都需要剪輯。對喜歡玩拼圖的人來說，這也許是他們創作數位影片最喜愛的部分，但是對於只喜歡拍攝本身、而不是事後用電腦工作的人來說，這是令人卻步的。然而事實上，剪輯可以很簡單，例如週末出去玩所拍的影片，只要把不能用的片段拿掉；當然也可以很複雜。就看你怎麼選擇。

有些原因會讓你想嘗試比較複雜的方法。剪輯過程中，時間的限制會在剪輯過程中大大改變故事的呈現方式。將個別的影片片段以某種形式結合起來，可以喚起情緒及記憶。再加上音樂及標題，便可以有完整的作品，而整體的感覺遠遠大於獨立的片段。比起只是單純地把拍到的影片播出來看，你應該會更愛觀賞整理過的作品。

如何使用本章

雖然使用Windows Movie Maker及Apple iMovie來創作故事的剪輯的方法類似，特色卻有所不同。考慮到這點，我決定先介紹如何進行剪輯的流程，本章最後，我會說明以Movie　Maker剪輯影片的步驟，以及iMovie的步驟。

讀到這裡，你可能會想馬上翻到那邊看看該怎麼使用你所擁有的軟體，不過最好先繼續往下讀個十分鐘再說。先從整體面了解有用的技術要點，省得你花了幾個小時還覺得挫折。

剪輯的七大步驟

簡單地說，擷取數位影像及剪輯有七大步驟。我們

快速逐項檢視一遍，並探討各項的細節。

1. 將錄影帶插入攝錄影機，播放錄好的數位影片。

2. 預覽所有片段，並將最好的片段匯入電腦。

準備腳本時，可以用一個個的畫面來考慮故事線。

3. 製作聲音及圖像加入程式中。

4. 依照軟體的時間欄安排片段的先後次序。

5. 安排影片元素間的過場（淡入／淡出、溶接、劃接）。

6. 加入音樂、額外的音效，並進行最後的調整。

7. 在適當的地方加上字幕。

預覽所有片段

起初人們拍攝影像片段之後，開始只在攝錄影機上瀏覽的理由是為了節省硬碟空間。以原始品質擷取的數位影片，每秒約占3.5MB。一小時就是13GB。由於硬碟的價格下降，如今這已不成問題。不過，還是應該養成習慣，先花點時間找出拍得最精采的片段在加以擷取，而不是全部都下載。

如果你還是寧可下載整個帶子，Windows Movie Maker能讓你以WMV的格式擷取影片，它會把你擷取的影片再次壓縮，成為接近原始數位影片所需空間的一半。若你原本就打算在電腦或燒錄成DVD來展示這個影片，這會是最好的選擇。若打算剪輯之後將影像傳回錄影帶，就應在所有的擷取選項中選用最佳的擷取品質。

另一個預覽錄影帶精華片段的理由，是可幫助你為剪輯計畫理出頭緒。如果你花時間找出你影片中的重要視覺區域，並將它們擷取成不同的片段，在影片計畫中移動會比較輕鬆，組織成故事也較容易。更先進的剪輯程式如Adobe的Premier Elements及Apple的Final Cut Pro，讓你可以在攝錄影機上預覽影片，以它們內嵌的時間碼登入每個影片段落。預覽及登入影片之後，軟體會控制攝錄影機，以你指定的開始及結

小訣竅

操作Windows Movie Maker的硬體需求

- Windows XP家用版或Windows XP專業版

- 500MHz以上的處理器

- 512MB的RAM記憶體

- 300 MB的硬碟空間

- 解析度在Super VGA（800×600）以上的顯示器

- CD-ROM或DVD播放器、鍵盤、微軟滑鼠或相容的指標裝置

- 某些功能可能需要網際網路連線

- 與Windows XP相容的音效卡及喇叭或耳機

束點下載這些片段。

在Movie Maker及iMovie裡，如果不想下載整個錄影帶，就要以手動方式擷取有用的片段。兩種方法都需要花些工夫和時間。不過一旦你花時間擷取和組織最佳片段之後，將會對能剪輯進展的快速感到驚奇。

從攝錄影機傳輸片段至電腦

市面上有許多種電腦、攝錄影機、纜線、硬碟及軟體，你必須在身心上都準備好，並且需要時間解決技術失靈。不論使用Windows或Macintosh電腦，唯一的目標是讓你的電腦與攝錄影機成功地達成溝通。如果有一部新的攝錄影機和相當新、能力較強的電腦，由於許多程序能自動操作，應該不會有太多問題。不論擁有哪種設備，舊或新的、PC或Mac，當學會如何將入為影片下載到硬碟中，且不會掉格（遺失影像資料，使得影像出現跳動），請務必將一步接一步學習如何設定，並將整個過程寫成筆記，並將筆記放入檔案夾中，方便以後參考。以後你會很高興自己這麼做了。

如果擷取影像有任何困難，最重要的第一步就是檢視一下電腦的計算能力。這是沒有妥協餘地

現今的攝錄影機及性能強大的電腦，使得擷取和剪輯數位影片變得幾乎和即插即用一樣便利。不過第一次嘗試時，要有心理準備會遇到一些需要解決的問題。

的——你需要一部擁有強大處理速度的較新型電腦，在負擔得起的範圍內安裝最多的記憶體，以及大量的硬碟空間以擷取影片。假如你使用Windows XP以上的作業系統，只要你的電腦有較快速的USB 2.0插座或FireWire連接線，下載影片應該沒有問題。所有使用OS X作業系統的新Mac，都配備FireWire及USB 2.0插座，所以連接及下載影片到硬碟應該沒有問題。在售價不算高的iLife套裝軟體中，有一套叫做iMovie HD的Apple影片軟體，可用來下載及剪輯標準DV及HDV（高畫質）兩種規格。

格式的差異

前面討論過，有很多種格式可用於擷取影片。以我的觀點，拍攝Mini-DV錄影帶的攝錄影機最容易下載及剪輯。這些攝錄影機以名為DV（一種壓縮規格720×480畫素的工業標準）的格式將數位訊號寫入Mini-DV錄影帶。使用Windows Movie Maker或Macintosh的iMovie，Windows XP和Mac OS X都能輕易剪輯這種壓縮格式——稱為編碼器（codec），是壓縮器（compression）和解壓縮器（decompression）合起來的簡稱。Movie Maker內含於目前的Windows作業系統中，至於Apple的iMovie則是iLife套裝軟體的一部份，其中包括Idvd、iPhoto、GarageBand及iWeb。目前iLife套裝軟體價格是台幣1890元，非常值得買。

隨著消費型高畫質電視暴增，攝錄影機製造廠受到了很大的消費者壓力，必須利用這項新科技。2003年幾家最核心的製造商（Canon、JVC、Sony及Sharp）推出一種消費級高解析度影片格式，螢幕解析度不是1280×720p就

小訣竅

操作Apple iMovie的建議

- Mac OS X 10.4.4版本，或更新（或預計2007年出版的新Leopard）

- Mac PowerPC G4或G5，或Intel中心處理器

- HD（HDV）需要1GHZ G4或更快速處理器

- 至少512MB RAM

- 250MB硬碟空間

- 20英吋Cinema Display或1280×1024畫素SXGA顯示卡

- Apple Superdrive或外接DVD燒錄器用來燒錄DVD

- 網際網路連線用來升級

- 麥克風及外接喇叭

是1920×1080i。「p」表示「逐行掃描（progressive）」，
而「i」則是「隔行掃描（interlaced），」。目前你只需要
知道「逐行掃描」表示完全掃描每一格畫面，至於
「隔行掃描」則是每一格畫面分成兩個視野，用兩次
來掃描。HDV也使用IEEE（FireWire）介面，原始的螢
幕比例為16:9。HDV使用另一種壓縮規格——MPEG-
2——所以需要可以處理它的軟體。

　　Apple利用新的iMovie HD軟體使得操作更輕
鬆。如果你打算投資更先進的剪輯程式，Adobe Pre-
miere Elements 2和Apple的Final Cut Pro HD都可以
它們的原始HDV格式擷取及剪輯影像。Adobe的Pre-
miere Elements 3——設定的銷售對象是入門級的攝
影師——幾乎任何媒體裝置的影像都可匯入，包括
HDV、DVD、網路攝錄影機、手機及使用快閃記憶
體的MPEG-4錄影機。

　　以上談到這麼多科技的東西，目的只是希望你
在花大量時間從攝錄影機或照相手機下載影片之
前，已經確實做好研究，了解錄影裝置的連結方式。

準備開始

將攝錄影機插入FireWire或USB 2.0插座，啟動剪輯軟
體程式，為計畫取一個能夠辨識段落或計畫的特別名
稱。然後設立準備用來放置擷取影像片段的資料夾，
並命名。設立命名及放置片段檔案規則，以及有組織
地計畫資料夾相當重
要。如果從一開始就沒
有組織好，當你有數百
個片段分散在硬碟各
處，狀況就會很混亂。

　　大多數影像剪輯
軟體要你到工具列找
到「擷取」的功能。這
個擷取功能將開啟名
為「裝置控制」的視

在大電視上看到自
己第一部剪輯過的
影片，一定很感動。

我對成功擷取影像的建議

1. 確定攝錄影機和電腦能以FireWire
 或USB 2.0連接。許多新電腦，
 特別是配備多媒體的電腦，內建
 IEEE 1394卡。如果你的電腦沒
 有，還有許多可以替代的其他控
 制卡。

2. 假如攝錄影機和Windows或Mac
 的影像程式溝通有困難，進入剪
 輯程式的喜好設定，檢查裝置控
 制設定。影片規格及解析度的類
 型必須和攝錄影機設定的規格相
 同，如果兩者的參數設定不同，
 就好像電腦的程式以英文撰寫，
 攝錄影機的程式以葡萄牙文撰寫
 一樣。兩個裝置沒辦法知道對方
 在說什麼。

3. 如果還是無法和電腦連結，或
 和攝錄影機「對話」，檢查問
 題不是出在FireWire傳輸線壞
 掉。Windows系統中的Windows
 控制台，讓你可以確認在電腦是
 否真的看見攝錄影機。在Win-
 dows之下，前往控制台＞裝置和
 印表機，看看攝錄影機是否出現
 在顯示視窗。如果它不在那裡，
 如果有另一個FireWire連接埠的
 話試著連接，或者更換另一條
 FireWire線，以確定你用的傳輸線
 沒問題。

4. 再確認使用的攝錄影機和使用
 的剪輯程式設定相容。Adobe和
 Apple皆在網站上公布攝錄影機
 相容性概述。如果你的攝錄影機
 並未名列受測試裝置，可能其中
 有硬體相容的問題。

5. 在攝錄影機的網站使用網路詢問
 特定攝錄影機及軟體的問題，或
 查詢可能的驅動程式升級。

6. 確定影像軟體和電腦系統軟體是
 最新版本。這將可以大大避免相
 容的問題。如果你有較舊的系統
 軟體、較舊的電腦和舊的攝錄影
 機，便可能有連結的問題。

7. 對比度優良的較大型螢幕是
 一定要有的配備。建議解析度
 1024×768或更高的螢幕。如果
 負擔得起，就加入第二個螢幕。
 剪輯影片，尤其使用更先進的程
 式，需要大量的螢幕空間察看影
 片。螢幕需要使用系統的螢幕校
 準方法來校準。聽起來比實際操
 作困難。在Windows之下，找到
 控制台＞顯示＞Abode Gamma。
 （如果你安裝了Adobe Photo-
 shop Elements或CS系列，Abode
 Gamma是自動安裝的。）

8. 建議安裝Adobe Photoshop程
 式，在影片中加入靜態照片能成

購買攝錄影機時，要確定接頭能和你的電腦相容。

為影片計畫中有趣的部分。

9. 如果空間足夠、能夠負擔的話，盡量安裝更多記憶體。建議最少有512MB（HD需要1 GB）或更多，以及大的300GB硬碟用來擷取影片並儲存計畫。小一點的硬碟還過得去，不過使用專門用來儲存數位影像的外加硬碟也很理想。這個裝置必須以FireWire連結或能更夠傳輸資料，讓影片擷取平順，並且沒有任何畫面流失。也可以使用USB 2.0，它能以400 MBps資料傳出率傳輸。DV影像以3.6MBps寫入磁碟。這樣的速率下，每小時的數位影片，可以占據12GB以上的硬碟空間。當然，當你進行剪輯時，電腦需要更多工作空間，所以絕對有必要在你能夠負擔的範圍內，配置容量最大的硬碟。

10. 至少，確定擁有包含在Windows的影片軟體，或為Mac選iMovie。如果可能，應該投資購買最新版本的Adobe的Premiere Elements或Apple的Final Cut Express HD。這將會從一開始就將剪輯系統的設置在高水準，不會阻礙你的創造力。

11. 下一步，將攝錄影機插入電腦的FireWire或USB2.0連接埠，啟動影片程式。確定攝錄影機設定於播放錄製的影片（通常在DV攝錄影機標示為「VTR」或「VCR」），同時可以看見影片，並能被影片程式操作。一旦熟悉連接攝錄影機的程序、和電腦溝通及下載影片到硬碟中命名好的檔案夾，寫下這些重要且能夠運作的步驟。存在桌面的檔案夾中，方便隨時參考。

窗,具有直接控制攝錄影機的播放、停止、倒轉及向前快轉的能力。如果控制攝錄影機有問題,進入程式的喜好設定變更裝置控制設定,這項改變也許能解決問題。

當你在螢幕的預覽窗格檢視影像時,發現你要擷取的片段,點擊「開始擷取」,在影像片段的尾端,點擊「停止擷取」。如此就下載了一個片段,存在硬碟裡你所命名及選擇用來存放該專案片段的資料夾內。繼續執行同樣動作,直到檢視完整個錄影帶。

為錄影帶和片段製作命名體系,讓你能輕鬆地辨識影片來源的內容。我以今天的日期或拍攝影片的日期為體系。如果那天是1/12/07(美國式日期標示:2007年12月1日),我會把錄影帶標籤標示為011207。如果錄影帶數量超過1支,加上下底線及接下來的數字,如,011207_2。修剪片段時,應將捲數及錄影帶數分派到檔案中,於是對於原始的錄影帶就能有即時的對照依據。一旦你有數百個片段,許許多多錄影帶,你將發現有系統能幫助你保持理性。

擷取完所有需要的片段之後,關閉擷取視窗。現在你可以看到所有擷取的片段都在計畫視窗中,等待拖曳到剪輯的時間軸視窗。

瀏覽片段時,找尋那些有故事的片段。避免晃動、脫焦或光線不佳的材料。保持高的選擇標準。這時候你可以從所犯的錯誤中學習,並開始醞釀將如何剪輯你的作品,還可能計畫你現在所看到的漏洞該如何填補。

有關先進程式的其他意見

專業版的Adobe Premiere Elements和Apple的Final Cut Pro HD的剪輯概念相同,這些程式讓你可以裁切及批次擷取片段。它們還保留及顯示每個片段的原始時間碼。這麼做,這些程式讓你可以添加關鍵字及描述,所以你能整理片段,自動存入你要的資料夾。當你需要處理來自不同拍攝地點與時間的數小

時錄影帶時，這個功能非常寶貴。

擷取類比影像

即使這是一本談論數位影像的書籍，許多人還擁有重要的Hi8或VHS影像，想要在磁性訊號損耗失效之前加以保存。只要花一筆不算高的金額，就可以買一台影像轉換器，從攝錄影機的取得類比訊號，將之數位化到電腦的硬碟中，然後剪輯或燒錄成DVD或CD。

新的數位攝錄影機也能擔任轉換器。也許可以從舊的類比攝錄影機或VHS機器直接錄製影像到新的攝錄影機。找找看數位攝錄影機上有沒有圓形的S-video或混合影像（RCA型為黃色標誌圓圈）輸入孔，可以錄製從此連接頭輸入的訊號。只要在輸入訊號到錄製模式下的新攝錄影機時，連接及播放舊錄影機或VHS即可。花許多時間這麼做之前，試著錄一小段，看看所得到的結果。記住，不是所有數位攝錄影機都接受外部來源的輸入，所以開始之前先參考操作手冊。

愈先進的程式能在剪輯過程中提供愈多選擇。

剪輯

NLE，或非線性剪輯，是目前較受歡迎的剪輯方法。將所擷取的片段作為主要材料，你可以製作一個配上音樂及聲音的時間軸影像片段集，最後成為完整的數位影片。這個過程很難出錯。按幾下滑鼠就可以回到其他片段，增加或減少剪輯點，只需將片段拖曳到新的位置便可重新安排片段在時間軸的位置，覆蓋音樂，或刪除無趣的場景。剪輯控制項即時且無限制，而且不需要快轉或倒轉錄影帶。

過去使用線性影帶剪輯時，如果想在錄影帶的某個區塊作變動，從剪輯點開始向前的整個錄影帶都需要重製。這項工作令人厭煩。我甚至不想談論，每次

複製錄影帶或添加溶接或其他特效，會發生多少過帶的損失。每次變動都會損耗錄影帶上的資料及細節。

選擇剪輯軟體

現今多數電腦配備全套的軟體，讓你可以製作數位影片。開始討論部分程式之前，我要再次強調，市面上有比本書所提及的剪輯軟體更先進的軟體。不論你使用的是入門級或專業級剪輯程式，程序及概念都相同。

在時間軸上安排影像片段

使用 iMovie HD（Mac）或 Movie Maker（Windows）

時間碼能幫助你組織一切

208mins　SP　REC　00:00:02

1:34:34

時間碼是嵌入時：分：秒：格數的數碼。因為每個畫面都標上時間碼，讓你可以在數位錄影帶或擷取的片段中找到精確的畫面。只有較先進的程式才有這項功能。

剪輯很簡單，兩個程式的概念幾乎相同。現在所擷取的片段都放在硬碟中的資料夾，你應該可以在影片計畫的瀏覽視窗看到它們。下一個步驟是在時間軸上安排片段的位置。

　　時間軸是剪輯軟體下方的長條狀視窗。你就要在這裡從開頭到結尾把影片建構出來，想疊上音軌也在這裡做。將片段一個接一個拖曳到時間軸上，排列成希望讓它們呈現的順序，便能構築你的影片。時間一久，你就能夠掌握故事順序的編排、疊加音軌的要領，以具有美感的手法剪輯影片。但目前暫時先講簡單的。

有些攝錄影機擁有可迅速傳輸數位影片到電腦的輸入輸出端子。最新的一項發展是加入了一個小型的FireWire接頭（最下左）。

轉場

轉場能夠提升影片的成熟度，但是過度使用的話，反而會毀了影片。重點是，一開始謹慎地使用，只將重要轉場添加在某些影片片段，但不要過份使用。我將過度使用水平掃描、旋轉及這類特效稱之為「二手車廣告」法。經常可在多數期望引起注意的汽車廣告或其他俗氣的影片中看到，剪輯師使用了每種能夠使用圖像工具。畫面旋轉、變形、在樹上繞圈圈、震動、爆炸或其他。當然它們確實引起注意，但不需要為虛弱的影片蓋上花招百出的外表。我們都對這種轉場方式很倒胃口，而且這樣的轉場多半會妨礙觀眾欣賞好故事。

　　最常見且簡單的轉場是直接切換（straight cut）及淡入／淡出（fade）。直接切換是片段間直接連結不加入轉場的剪輯手法。例如電影中呈現演員們在房間中對話的場景，最可能的轉場方式是用一系列的直接切換將所有片段連結起來，觀點隨演員聆聽或講話而變動。淡入／淡出是兩個場景或

小訣竅

值得考慮的剪輯程式

- Adobe Premiere Elements
- Sonic Foundry Vegas
- Ulead支援Windows的MediaStudio Pro
- Apple支援Macintosh的Final Cut Express
- Apple Final Cut Pro HD
- Adobe的Premiere Pro 2.0

片段間，上一個畫面慢慢消失在下一個畫面中。這個技巧最常為了鋪陳氣氛，或是剪輯師想要傳遞時間消逝之感的時候用。

　　以下是我所推薦的其他簡單轉場手法：

1. 溶接（Dissolve）：這是將一個片段淡入到另一個片段的轉場手法。你可以延長溶接的時間，但是任何東西超過幾秒開始將焦點轉移到轉場本身。假如

動畫與3-D

使用特殊的程式如Adobe After Effects及Apple Shake and Motion能製作特效及3D的效果。如果對影片剪輯的這項元素有興趣，這些是值得推薦的程式。不過在嘗試之前，我還是建議先學會基本的剪輯技巧。請注意：這是進階的影片創作程式，學起來不是那麼容易上手，只有學習動機夠強的人才熬得過。對很多初學者來說，花時間及金錢參加專業的從業人員所開設的課程是很值得的。

使用2秒鐘的溶接，相連的片段將各失去1秒鐘的
畫面。換句話說，兩個片段都會出現1秒鐘的溶接。
重點在於實驗一下長度。有時2或3秒的溶接能有非
常好的夢幻效果，尤其是加上音樂或音效之後。

2. 劃接（Wipe）：這項轉場有各種幾何圖案的設計，
進來的片段撥出先前的片段，並將它覆蓋。也可以
倒過來，出去的片段揭露出新的片段。小心這項特
效可能會很花俏。Apple讓你可以在時間軸上用滑
尺預覽畫面。Windows創造時間軸重疊的轉場，
你可以增長或減短片段的重疊部分來增加長度。
在這裡，再一次的提醒，你必須多試試各種長度，
找出你要的效果。

3. 推（Push）：就像字面上的意思。進來的片段就是
將前面的片段推出畫面。推出可以是從上或下，從
左或右。

不論Apple或Windows都有許多轉場可以嘗試使

用。Windows 的Movie Maker至少有60種。

音軌

先前，我不斷強調結集好的聲音對影片成功的重要。學習如何在音軌增加補充的音效及音樂，可以將影片提升到另一個階層。現今影片剪輯程式的美妙之處——甚至是 iMovie 和Movie Maker這種最簡單的程式——在於你可以在影片錄製的聲音之外，多加一、兩個音軌，這叫做分層。Movie Maker只允許在影像片段的聲音之外增加一個音軌，Apple的iMovie允許增加兩個音軌，Adobe的Premiere Elements和Apple的Final Cut程式有非常精密的控制，能在各種淡入和品質設定上加入數十個音軌。

了解聲音的本質

你也許還記得高中的物理課上說過，聲音就是聲波的傳播，人耳能夠接收的的頻率約在20赫茲（Hz）到20千赫茲（kHz）的範圍。低頻率的稱為低頻。高頻率的稱為高頻。

這些聲波和它們的頻率，讓耳朵的鼓膜以不同

不論使用Windows Movie Maker或iMovie HD，這些程式都有能供覆蓋文字或圖片的特效圖庫。

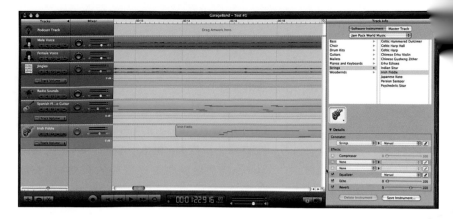

的速率震動,決定聲調及音量。這些類比的聲波以
電子方式每秒取樣多次,轉換成數位的「0」與「1」,
並將這些數值記錄成電腦能夠理解的聲音格式。一
般而言,CD的取樣頻率為每秒44100次。大多數現今
的攝錄影機聲音取樣為每秒48000次(或48 kHz),
品質是非常高的。

位元深度

什麼是位元深度?為什麼要了解?位元深度是每次
取樣的品質水準或深度。比如你拿一個杯子,每秒撈
取十杯水放入咖啡機裡,這樣你就是以一杯的位元
深度,進行每秒十杯的取樣。現在假設使用同樣的取
樣頻率,但是每次只撈四分之一杯而不是一杯。取樣
時間結束後,和前次相比,將只獲得四分之一的量。
同樣的概念適用於聲音的位元深度。12、16或24位
元比8位元來得好。即使是使用較高的頻率取樣,位
元深度較低,聲音還是比較不明確。

　　現在,最重要的是,記錄在你的攝錄影機上的
取樣頻率和位元深度,必須和剪輯程式的參數設
定相同,並且在這件事上數值愈高愈好。12、16位
元,48kHz是個好的開始。幸運的是,我們的剪輯程
式以擷取及轉換重要數位聲音及影像成為恰當的取
樣、位元深度及格式,使整個過程單純化。

　　重點是從擷取到最後剪輯完成,聲音都要維持

Apple的Garage-
Band是能提供更多
音樂及音軌選擇的
程式。同時,如果你
能彈奏鋼琴,應該
研究如何將MIDI鍵
盤連結到電腦。

2004年初，Apple引入的Garagebanad是消費層級的套裝軟體，現在是iLife套裝軟體的一部份，能讓使用者創作、表演及剪輯MIDI（數位介面樂器）樂器級預錄循環帶。這個程式能顯示iMovie片段，來協助創作同步的音樂及音效軌。

高的取樣頻率和位元深度，因為比起畫質不佳的影片，大多數觀眾更會注意到不佳的音質。

版權考量

以今天的科技，要從音樂資料庫中下載現有CD上的聲音已經是極為簡單的事。從網路上搜尋到非法複製、供人下載的音樂也同樣容易。你應避免使用未經授權的音樂。所有創作者都極力保護智慧財產權。如果你回到家裡，看到人們自動地取用你的東西會有什麼感覺？未經允許或詢問，擅自拿一首歌用在另一個創作或公開的產品上，就是竊盜的行為。

要是你開始販賣這個產品，一定會惹禍上身，很可能要賠償鉅額罰金。網路上有許多要價低廉、無版權的音樂庫，可以從那裡下載，免除法律難題。同時像Apple的GarageBand就有許多免費的音效和音樂片段，非常的好用。所以，如何取得及使用「租用」音樂、影像及其他圖像來源時請特別注意。

最後，別忽略自然世界的聲音及音樂。你可以擷取野外的自然聲音，或甚至自己著手創作音樂。如果會彈鋼琴，何不自己錄一段音軌？你甚至可以嘗試使用MIDI的可能性，這是鍵盤和電腦之間驚人的音樂

為了這部在瓜地馬拉拍攝的影片，我花了許多時間捕捉這個國家的聲音，在影片旁白之間播放。

介面。我從1985年就開始創作音樂，而製作影片最令
人滿足的一面，就是使用自己的錄音和音樂。

靜態照片

如今已經沒有任何東西能阻止你把其他影像元素放
進影片中。最容易想到的就是從家庭相簿中選用靜
態照片。將照片或正片掃描到影片專案中非常容易，
可為影片添加唯有靜態照片才有的衝擊力。你可以
修剪、去背、疊圖，進一步加強靜態照片的力量。你
還可以用圖形處理程式設計、編輯一套識別標誌。

字幕

影片的字幕有一項重要的功能。它能設定氣氛，幫助
設定地點，以及翻譯用外國語言進行的對話。許多攝
影師花了很大的心力在創造美麗的字幕及工作人員
名單上。

　　若維持簡短精要，字幕可以強化影片，並免
除需要過多講述旁白。我寧可看見一排寫著「亞
歷桑那的彩繪沙漠」的簡短字幕從底部淡入，出
現在沙漠的畫面上，而不是聽人用麥克風講出
來。讓自然的聲音及開闊的場景來敘事，遠勝過
某人的聲音走過所有動人的場景。記住，影片的
目的在於將觀者傳送到視覺的故事中，所以盡
量別礙著他們。

風格

基本的字幕有兩種風格：套印及全螢幕。當套印
字幕時，文字出現在現有的影片片段上面，就像
上面講的沙漠場景一樣。全螢幕的字幕，字體是
獨立存在的，以這個例子來說，創作出的背景，不
論是純色塊還是靜態影像，都是字幕的調色盤。

　　在影片上放字幕有許多問題要解決，不論是
選擇黑暗的場景，還是非常高明度的場景，例如
多霧的清晨，都需要特別處理，才能使動態影片

小訣竅

MP3檔案的重要性

不論Windows Movie
Maker或Apple的iMovie
都可以匯入MP3歌曲，
但是iMovie程式不能
匯入Windows製作的
WMA（Windows Media
Audio）檔案。如果想要
移動檔案，最好的辦法
是讓它們維持MP3的規
格。還有其他更高品質
且未經壓縮的規格，如
AIFF，但是這需要極大
量的處理能力及硬碟
空間。在你的聲音剪輯
技巧有所進展之前，盡
量維持簡單就好。

上的字幕清晰可見。

　　以下是設計字幕時的基本原則：

1. 注意邊界。電視不像電腦螢幕可以過度掃描（over-scan）影像。換句話說，電視會將畫面裁掉一點，以避免呈現出影像畫面外不是要給觀眾看的資料及訊息。

2. 當你創作文字並將之放入影片中時，Movie Maker及iMovie都會提供必要的字幕安全邊框緩衝區。更先進的程式允許你開啟（或關閉）影像畫面上顯示字幕及安全活動區域的格線。

3. 選好字體的顏色及尺寸，以及字幕顯示時間後，預覽影片。只有看過字幕活動你才能決定它適當的長度。它必須剛剛好，閱讀起來不能太長或太短。

4. 只要不顯得笨重，文字尺寸愈大愈好。有了HD畫質的LCD螢幕，比起舊的CRT（映像管）電視，搖

iMovie程式擁有結合照片庫中照片的能力，只要從程式的瀏覽器找出iPhoto圖庫的照片，將影像拖曳到你想要插入影片的位置即可。

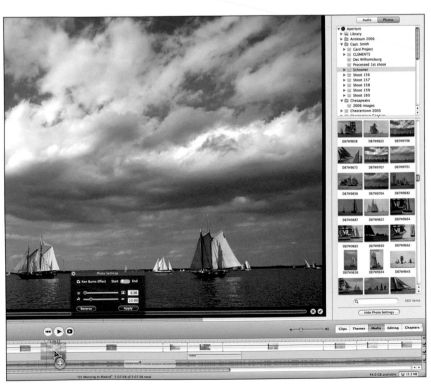

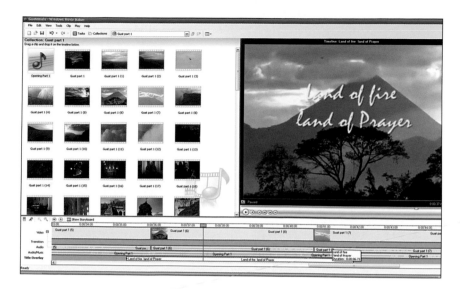

曳和閃爍已不是嚴重問題。不論如何，避免使用寬度及線非常細的字體。同樣地最好先燒一張測試用的DVD，在電視上看看有沒有問題。

多實驗字幕的排法，沒什麼好怕的。盡可大膽嘗試各種轉場及特效。有些真的很有趣，不過一開始試著保守一些。當你熟悉各種基本技巧，便可以發展出個人的風格。

結語

現在你應該已經了解，我沒辦法告訴你一個剪輯影片的方法。這是你和你的電腦之間需要解決的問題，在一頭栽進程式的說明之前，我只能重申幾個原則。

1. 試著在故事之中保持某種類似的持續性，因此觀眾能依循到劇情。
2. 讓場景保持簡短，剪去不必要的部分。
3. 以大遠景鏡頭讓觀眾置身於場景之中，然後混合搭配廣角、中距離及特寫鏡頭。
4. 如果加入音樂，不要過度使用音樂讓觀眾受不了。

Windows Movie Maker有簡易的字幕視窗，可以在影片計畫中創作及插入帶有效果的標準字幕。

小訣竅

影片從頭到尾的字體、轉場及特效應保持一致。比起混亂的風格，一致的特效及轉場會讓觀眾看得比較舒服。

Windows Movie Maker 使用說明

①

將攝錄影機連接到
Windows系統的電腦,
啟動攝錄影機,電腦
螢幕應該會自動開
啟視窗,詢問你選擇
欲使用的程式,選擇
Windows Movie Maker。

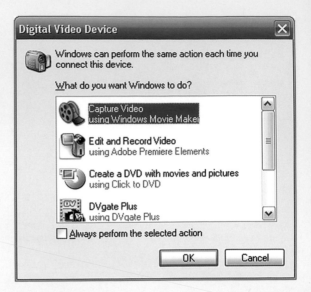

③

為解決連線的問題,
回到Microsoft系統的
控制台,找到掃描器
及攝錄影機的圖像加
以點擊。

② 如果電腦無法辨識你的攝錄影機（最有可能的原因是攝錄影機並未開啟，或未調整成正確的設定，或與你的系統不相容），你會接獲警告。

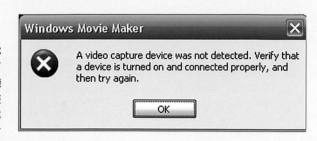

④ 如果看見你的攝錄影機型號在視窗上，可能只是設定不正確。查閱攝錄影機的使用手冊，找出正確的設定。如果攝錄影機不在視窗上，到攝錄影機製造商的網站查閱。

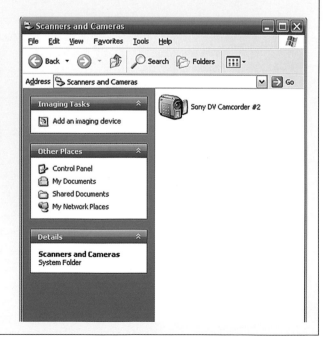

Windows Movie Maker 使用說明

⑤

在工具列上找尋「專案」並點擊。從「攝取影片」下面的「影像裝置」點擊「攝取」,開啟影片攝取精靈視窗。在此你為這項專案及儲存所攝取影片的資料夾命名。

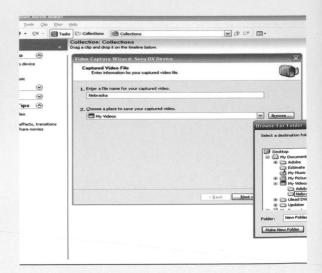

⑦

決定要以手動或自動攝取影帶,如果選擇自動,點擊下一步,就會開始攝取。

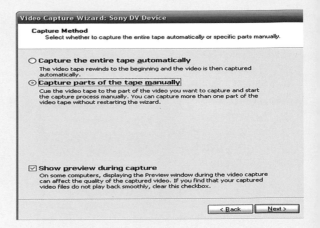

⑥

接下來會詢問你，選
擇片段將選用的格
式。為你的影片品質
選擇最高的設定。這
個選項將影片壓縮成
Microsoft.WMV格式。

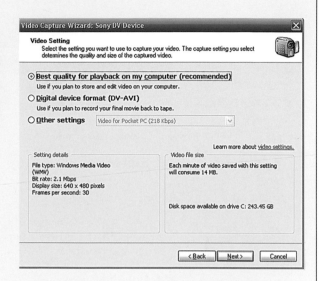

⑧

如果選擇手動擷取，
使用預覽視窗下的DV
攝錄影機的控制鈕啟
動你的攝錄影機，當
看到想取用的片段，
使用「開始擷取」及
「停止擷取」按鈕擷
取影片。取得的片段
將自動出現在「集合」
視窗。

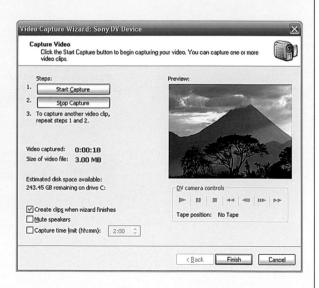

Windows Movie Maker 使用說明

⑨a.

如果你需要從先前的
檔案中加入更多片段
到影片中,在「影片專
案」側欄可以開啟匯
入影片視窗。

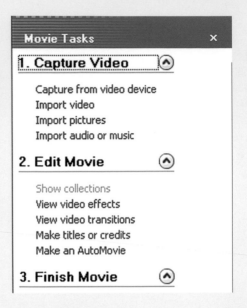

⑨b.

藉著滾動現在所看
到螢幕下方的視窗,
在你的影片庫中找
影片片段儲存的檔
案名稱。

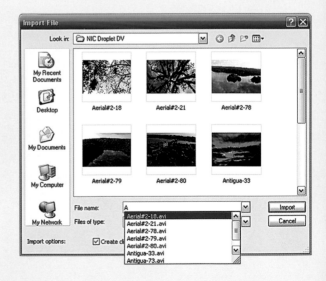

⑩a.

有兩種剪輯風格選
項：腳本或時間軸。
想看到它們，可以點
擊影片專案側欄下方
的影片片段圖示。（顯
示：腳本）

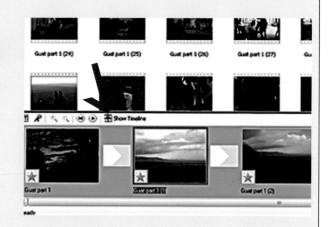

⑩b.

腳本方法包含所有片
段和轉場。時間軸讓
你可以更容易安排畫
面順序。

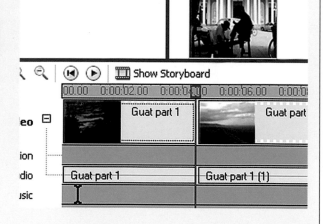

Windows Movie Maker 使用說明

⑪

使用點擊與拖曳的方法，開始將片段拉進時間軸。

⑬

將幾個片段放入時間軸後，如果想預覽你的成果，點一下位在影片片段圖示旁的時間軸工具列上的播放鈕。

⑫

拖曳之前如果想看一
下片段，點選片段然
後按下預覽視窗下的
播放鈕。

⑭

如果影片片段的開頭
或結尾有不能使用的
材料，可以在時間軸
視窗把它剪掉。切換
到時間軸點選片段，
可以看見指出片段開
頭的紫色線。

Windows Movie Maker 使用說明

⑮

拖曳紫色線跨越片
段,指出你想要的新起
始點。從預覽視窗可
以看見你正在移動的
畫面。片段尾端的修剪
也用相同的方法。

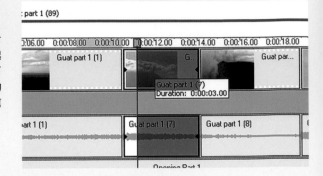

⑰

你也可以在將片段拉
進時間軸上進行分
割。拖曳預覽視窗下
方的「播放頭」按鈕,
到你想要片段分割
的點。點擊預覽視窗
右下角的分割片段按
鈕。

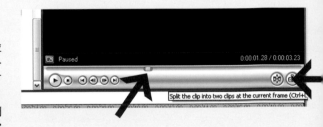

⑯

如果想分割片段，雙擊
這個片段，在預覽視
窗預覽片段。移動時
間軸游標到你想要切
割的點。從主選單點選
「片段」＞「分割」。儲
存之前，使用Ctrl+Z復原
任何不喜歡的結果。

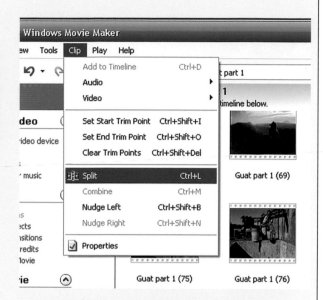

⑱

若想添加一個轉場到
腳本版本的時間軸，到
「集合」的下拉視窗，
選擇影片轉場。從66
個選項中選擇一個。

Windows Movie Maker 使用說明

(19)

拖曳所選的轉場到位於時間軸每個片段中間的轉場方框,想變更轉場長度,就像調整片段一樣,拖曳時間軸的尾端。

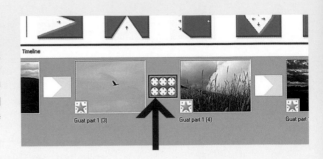

(21)

下一步,移動時間軸的游標到你想開始錄製口白的地方,然後點選開始口述鈕。完畢之後按停止口述鈕。

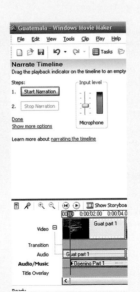

⑳

加入講述口白,連接
麥克風(通常需要Mini-
plug連接頭)到電腦。
選擇工具>口白時間
軸。在口白視窗點選
顯示更多選項,確定
在第一個下拉選項看
見音效卡,第二個下
拉選項的麥克風也選
好了。彩色的輸入音
量棒可以幫助你調整
聲音。

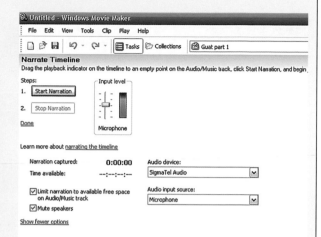

㉒

想從CD加入音樂,回
到影片專案側欄。從
擷取影片工作清單中
選擇輸入聲音。在彈
出視窗的音樂庫中選
一首歌。確定將這首
歌送入正確的「集合」
視窗(你正在剪輯的
影片)。

Windows Movie Maker 使用說明

㉓

將音樂片段拖曳到時間軸內你想加入聲音的聲音／音樂軌。你會發現一條藍色的聲音頻率線，以及歌曲的名稱。如果想縮短音樂片段，如同處理影像片段一樣拖曳音樂片段的尾端。

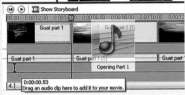

㉕

在適當的文字框中加入標題及副標的文字。你可在這個視窗中選擇更多選項，讓你的標題更個人化。在預覽視窗中播放標題。點選完成按鈕。

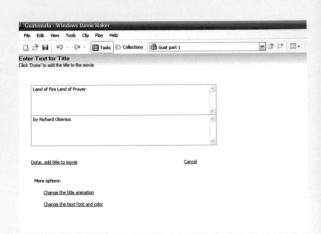

㉔

製作標題時，移動時
間軸的「播放頭」按
鈕到你希望標題出現
的位置。回到工具列
並選擇「工具」>「字
幕及工作人員名單」。
從程式提供的五個選
項中做選擇。

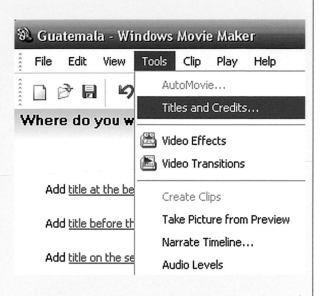

㉖

標題出現在標題覆蓋
軌（Title Overlay track）
之後，你可以拖曳上
面的剪輯點，在時間
軸上調整標題出現的
時間及長度。要移除
標題，只要選取並刪
除即可。

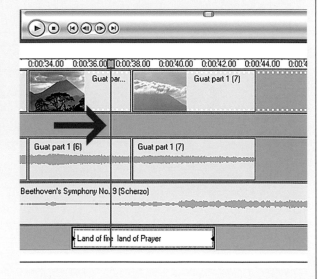

Apple iMovie 使用說明

①

將錄影帶插入攝錄影機，並以FireWire線將攝錄影機連接到Macintosh電腦。啟動攝錄影機並轉到VTR或VCR位置。

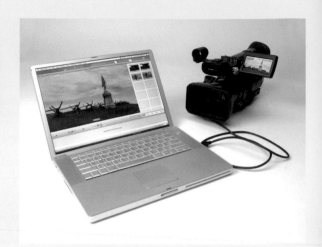

③

工具列下方的左邊可以看見一個把手開關。左邊是輸入的攝錄影機圖示，右邊的剪刀是剪輯。轉到攝錄影機。

②

開iMovie，在頂端的工具列選擇「檔案」>「新增」，這時會出現「建立專案」視窗，你需要核對攝錄影機的規格，並為即將輸入擷取片段的檔案夾命名。

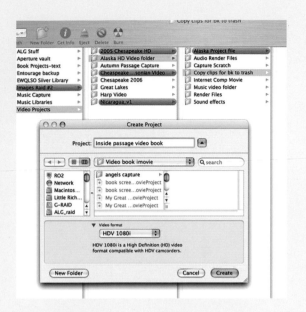

④

在工具列上方選擇「檔案」>「選項」>「匯入」。選擇「片段面板」作為排序，並在每個場景中斷處開始新片段。否則將會一次輸入整個影片，之後將比較難以剪輯。

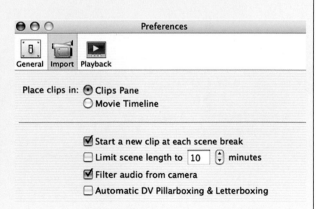

Apple iMovie 使用說明

⑤

另一種匯入的方法是
手動操作攝錄影機。
當你在電腦上看影片
時,片子下方個小小的
匯入按鈕。想要開始
或停止匯入片段時點
選這個按鈕。片段將
出現在主影片視窗旁
邊的視窗面板。

⑦

將片段拖入時間軸之
前,想要預覽或修剪片
段,在片段面板視窗選
擇一個片段,片段將會
有藍色的外框。在主
影片視窗的底部,把三
角形滑塊移動到該片
段你想修剪的地方。到
選單,按「選擇」>「剪
輯」>「裁剪」。復原則
是「選擇」>「進階」>
「回復原樣」。

⑥

一旦擷取完所有片段，將把手開關移到剪刀圖示。把手開關左邊有兩個時間軸選項。左邊是分鏡表模式，而右邊則是時間軸模式。

⑧

依照順序將片段拖曳到分鏡表模式的時間軸。

Apple iMovie 使用說明

⑨

預覽目前的成果,將游標移至位於影片螢幕底部藍色條狀欄內的播放頭,將它移到希望影片開始的地方。一條相對應的紅線出現在分鏡表上,指出你在影片中的位置。按下播放鈕。

⑪

把選好的轉場拖曳到下面的分鏡表,放入轉場方框中,通常以藍色方塊表示。新的轉場下方有紅色線條,讓你知道轉場正在處理中。

⑩

若要加入轉場，將左下方工具列的剪輯鈕反白，然後選擇右上方工具列的轉場鈕。將會出現轉場選項的選單，選擇其中一個。

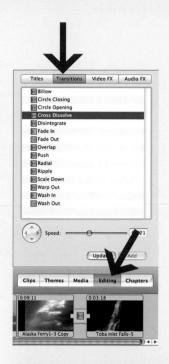

⑫

修剪個別片段或轉場時，將最左邊的時間軸按鈕反白，回到時間軸。以點擊片段的方法來選取。（選取的片段在右圖以藍色表示。）使用影片下方的In diamond及Out diamond來定位，建立新的入場及出場的點。右圖的黃色表示新片段的長度。

Apple iMovie 使用說明

⑬

也可以調整片段的起
始點或結束點來修改
片段,回到頂端的工
具列,點擊剪輯 > 裁
剪。也可用Ctrl+Z或回
到頂端工具列點擊進
階 > 回復原樣,回復
成原來的片段。

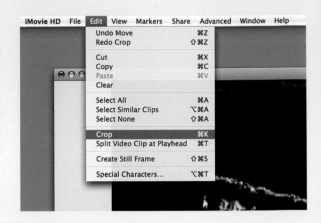

⑮

回到iMovie程式,點選
右手邊下方工具列的
「媒體」鈕,以及右
手頂端工具列的「聲
音」鈕,選好這兩個按
鈕之後,就能以調整
時間軸中播放頭的位
置,選擇開始講述的
點,講述你的故事,同
時以游標點選螢幕上
的紅色錄音鈕。然後
開始對麥克風講述。

⑭

加上講述口白，檢查
USB麥克風是否已在
OS X系統的「選項」中
做出適當的選擇。到
選項＞聲音＞輸入裝
置。你也可在這裡調
整聲音大小。

⑯

若要剪輯聲音及加入
特效或濾鏡，點擊右手
邊下方工具列的剪輯
按鈕。你可以調整聲音
的模組設定，並從上方
的選單引用特效。

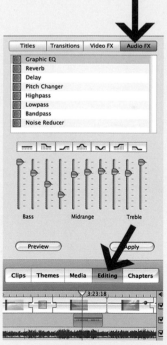

Apple iMovie 使用說明

⑰

想要調整音量，讓口白和背景音樂能配合的更好，將游標放在時間軸內的聲音軌或影像軌。你可以上或下拖曳線條的方式，提高或降低個別音軌的音量大小。

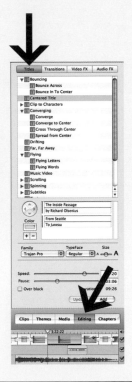

⑲

製作標題，點擊右手邊下方工具列的剪輯鈕。標題鈕應該會在右手邊上方工具列被強調。在時間軸中選擇你想要標題出現的片段。輸入標題及副標題文字到視窗中適當的盒子中。選擇顏色及特效。點擊新增。

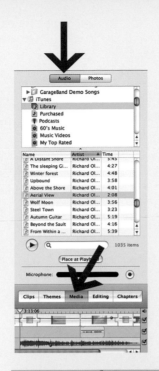

⑱

想從CD輸入音樂，選
擇右手邊下方工具列
的媒體鈕。在主選單
可以從GarageBand或
從iTune音樂庫的歌曲
選擇音樂片段。確定
你仍在時間軸模式。
拖曳想使用的音樂片
段到時間軸中，想放
音樂的位置。

⑳

預覽標題，將播放頭
放在片段的開頭，按
播放鈕。你可以移動
右邊滑桿上的小小藍
色按鈕，調整標題的
出現速度和時間。

整理你的影片片段

在製作影片的專業世界中,監製和剪輯師之間在敘述故事上的關係,可能是令人印象深刻的伙伴。監製確認口白講述從頭到尾推動故事的力量,而剪輯師以搭配、修剪及層疊等方法,結合數百個影像及聲音片段到完成的影片中,讓故事在數位世界中活過來。

這個初步大綱、許多影片片段及創造力的組合,通常發生在一個擁有許多螢幕的幽暗房間——在這個例子裡,確實的螢幕數量是四個LCD平面螢幕及一台電視。監製約翰·布雷達(John Bredar)和剪輯師麗莎·佛瑞德瑞克森(Lisa Frederickson)正在為國家地理學會製作15分鐘的簡介影片。

在左邊的螢幕上,麗莎為所有的影片片段製作了「箱子」,存放花了好幾個小時修剪、以及從片段資料庫及最新拍攝的鏡頭存入的片段。第二個螢幕底部的是一條「時間軸」——一條紫色的時間軸,形狀像一根尺,裡面有一堆堆的影片和聲音片段,她和布雷達根據大綱展開工作時,會隨機移動這些片段。「想要敘述一個故事的時候,大膽一點沒關係,」她說道,同時快速地從一段訪談中剪下聲音,並將另一張照片放到上面。

佛瑞德瑞克森用兩種方法增進她的技術:她觀賞許多電影,並學習電影世界中的剪輯應用。現在她是「非線性」世界的自由工作者,客戶包含國家地理及Discovery頻道。她從故事的細節大綱著手,當她研究影片片段、訪談的聲音及靜態照片後,製作出「箱子」資料庫,裡面放的都是可辨識的片段。(關鍵是用她的命名慣例尋出片段。)「這完全是個去蕪存菁的過程,」佛瑞德瑞克森說。每個計畫大約有50%的時間,完全只是用來整理資料夾,讓她真正開始和房間內的監製一起剪輯的時候,能快速的找到它們。她強調,「整理的時候不用擔心發揮創意的問題,但是事實上你確實是在發揮創意。」

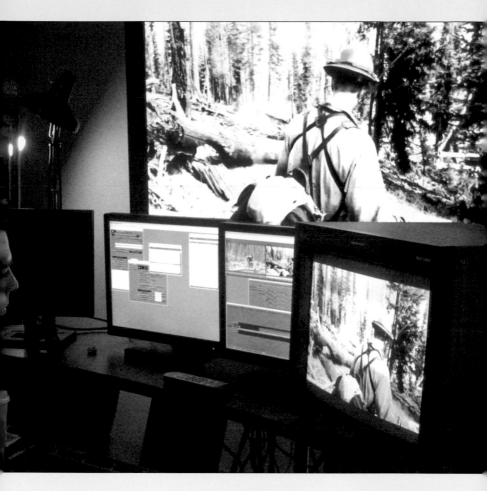

「別害怕剪去不好的東西，」佛瑞德瑞克森聽著一段被靜電干擾打斷的訪談片段說，「如果訊息不好，你會失去觀眾。」

她檢視一段魚群懶洋洋地從一位帶著攝錄影機的潛水員面前游過的影片，片中的人正在解釋他的工作方法。她重複快轉、倒轉這十秒鐘的影片。「有時候，光是影片的內容還不夠，」她說道，一邊增加音量，找尋要開始修剪的起始點。「有時候最好要想辦法從一個場景中找出那個最有效果的時刻。」

吉姆‧希伊（Jim Sheehy）是國家地理學會的一位HD線上剪輯師，正在一間剪輯室中處理影片。

第五章

影片分享

5 影片分享

到了這個階段，你已經拍攝且剪輯好影片，準備好與他人分享。現在可以邀請值得信賴的朋友或你的配偶，到你「剪輯室」的電腦上看影片了。這是獲得最後評論的最佳場所，因為這裡有好的螢幕、好的喇叭，而且只按一下空白鍵就能開始或暫停影片。

一旦影片「殺青」，就要決定這部影片的最終尺寸。不論你是要做成DVD，還是傳到網路上，在「算圖」或「壓縮」的過程就會決定尺寸。

什麼是影音編碼器？

我知道對大多數讀者而言，科技的術語就像是催眠，但是你若打算將作品轉成DVD或傳到網頁上，以下的說明就是你需要知道的基本訊息。

「編碼器」是「壓縮器與解壓縮器」的縮寫。精確地來說，只要能減低數位影像及音樂資料量，不論是影像的硬體裝置或壓縮系統的軟體，都是編碼器。工程師極為成功地發展出影像編碼器，能將壓縮及解壓縮影像串流時的資料損耗降到最低。

Microsoft、Apple、Sony、JVC、Panasonic，以及其他公司的產品都已支援使用編碼器。Apple在這方面發展了QuickTime，Microsoft則發展出AVI（Audio Video Interleave音頻視頻交織）及WMV（Windows Media Video視窗影音編碼器）。

還有MPEG（Motion Picture Experts Group）編碼器，這種用於壓縮影像及音樂的一系列標準。MPEG-3是大多數MP3音樂播放器的標準，MPEG-2則是大多數電影壓縮成DVD的方式。MPEG-4已日漸成為傳送專業級聲音及影像到範圍廣大的各種頻寬，如手機、寬頻及HD高畫質影片的標準。

關於MPEG-4標準，有個Apple所創造的新類別

稱為H.264，能為DVD及HD傳送極為優異的影像品
質。H.264是影像壓縮技術持續發展的範例，影像
品質獲得可觀的提升。相對MPEG-2而言，H.264能
以1／3到1／2的資料傳輸率，傳送比畫面尺寸大4倍
的影像。

由於寬頻的家庭用
戶增加，透過網路
上傳或下載影片已
變得非常方便。

這個iMovie上的視窗，顯示出各種與其他人分享影片的方法。

以iMovie輸出影片

Apple的iMovie影音程式有個「分享」的視窗，列出八種方式供你選擇。

1. Videocamera（攝錄影機）
2. QuickTime
3. E-mail
4. Bluetooth（藍芽）
5. iDVD
6. iPod
7. iWeb
8. GarageBand（音樂製作）

　　我們先來看第一項：攝錄影機。點擊這個圖示，會出現三個選項。其一是直接連結到你的攝錄影機，並將影像儲存回到攝錄影機。其二是將之存成檔案，以便將來轉換後回到攝錄影機。其三是轉換其他你先前剪輯完成的影片。現在我們選擇第一項，將影片傳回你的攝錄影機。

1. 將空白錄影帶放入攝錄影機，打開電源，將攝錄影機設為VCR或VTR模式。接下來，回到iMovie選單，選擇「攝錄影機＞分享」，將這段影片分享

到你的攝錄影機。這時要等一下，讓所有的轉換及音軌運算完成，影片才會傳送到攝錄影機。如果攝錄影機電源打開，且在正確的模式，當iMovie準備好分享時，應該就會自動開始錄。只要iMovie裡的影像格式與攝錄影機相同（例如將DV 720×480的影片傳到錄製DV的攝錄影機），過程應該會完美順暢。

2. 複製完成後，拔掉攝錄影機，把它帶到電視或平板螢幕旁，把攝錄影機的輸出纜線連到輸入插孔（影像，左；聲音，右），就可以坐下來，觀賞你的大作。

恭喜你！你已經成功地從電腦中，把你精心剪輯、修剪過的片段，連同各軌的聲音，都下載到你的攝錄影機，而且你現在是從電視上看。很過癮吧？

在攝錄影機分享視窗下，你可以把影片儲存成檔案。把所有的影片轉成檔案，燒錄

小訣竅

MPEG的定義

1. MPEG-1是最古老的MPEG版本，最大的畫面尺寸為352×240。

2. MPEG-2以更高的品質提供全尺寸的影像，燒錄影片到DVD時，這就是所使用的壓縮格式。

3. MPEG-3是最普遍的MP3播放器格式，是如今網際網路上絕大多數分享音樂檔案的格式。

4. MPEG-4是影像的最新格式，這是Apple的QuickTime及MPEG標準的混合體。提供非常高的品質，且檔案很小。

儲存的能力不斷快速地改變，藍光及HD-DVD現在已經幾乎成為主流。

到DVD做為備份是不錯的做法。記住,將影片檔儲存、燒錄到DVD或CD,和將影片轉成可在DVD播放的檔案是不一樣的。製作DVD影片時,影片會壓縮成DVD MPEG的影音串流,若不經過一連串的「分離(demuxing)」步驟,不能在編輯程式上開啟。

將影片燒錄成DVD

下一個重要步驟是透過算圖將影片輸出成另一個格式,讓它能在你家客廳和電腦以外的地方播放。將影片輸出成可在DVD播放的格式,是維持影片品質與使用方便性最簡單的方式。幾乎每個人都有DVD播放器,而且目前幾乎所有電腦都有DVD燒錄/播放器,內含DVD授權的軟體。

把DVD寄送給雙親、老闆或客戶之前,記得檢查能否正常播放。永遠都有可能出了你不知道的差錯而無法播放。

以Movie Maker製作DVD

Windows的「儲存電影精靈」使用非常簡單。在「電影任務」(Movie Tasks)底下點擊「儲存至DVD」頁籤,這個精靈就會帶領你進入幾個製作DVD的簡單步驟。和其他現有的軟體相比,Movie Maker的設計創

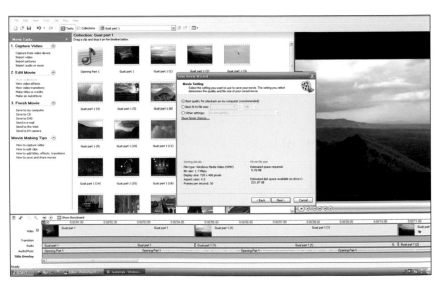

造性比較有限，但如果你只是想把一部簡單的影片寄給住在西雅圖的喬治叔叔，讓他可以在電視上看，這是完全做得到的。

1. 影片經過算圖、儲存，再寫入DVD。
2. 如果你的DVD燒錄器是電腦可以辨認的，DVD製作視窗在你輸入時就會啟用，你可以為DVD以及你所製作的影片命名。這個標題會出現在DVD上，別人播放DVD時在選單上也會看到這個標題。
3. 確定選擇正確的DVD燒錄器，以及輸入製作份數。是我的話，第一次我只會先燒一張，這樣才不會燒了十張之後，才發現你把自己的名字寫錯，或發生了什麼更糟的情況。
4. 點選製作DVD，等待電腦完成程序。
5. 退出DVD，然後再度插入電腦，看看Windows的Media Player或其他DVD播放器能否開啟這張DVD。如果你使用過時的軟體，或電腦太老舊，或是DVD燒錄速度不夠快，就要有出差錯的心理準備。這個燒錄的程序已經簡化到軟體的層次，但相信我，這裡頭進行的是很多很複雜的事情。別因為第一次燒錄DVD多花一點力氣就氣餒了。

燒錄Apple iDVD

Apple的iLife軟體集使用很方便。你可以在剪輯過程中，利用章節註記把你的iMovie燒錄成一部看起來很專業的DVD影片。這麼做好用的地方在哪裡？假設你要拍攝一部橫跨東西兩岸的影片，這個功能可以讓你在影片中輕易找到不同的城市、或是這一週和那一週拍攝的片段。

1. 選擇「章節頁籤」>「新增註記」（就是目前播放指示器所在的位置）。這麼一來將在章節索引上增加一張清單，同時讓你能下標題或場景名稱。如果假期中有好幾個拍攝地

> **小訣竅**
> 確定你有正確的空白DVD。有兩種不同規格的DVD，即DVD+R及DVD-R。如果你的燒錄器較舊，購買之前要弄清楚它接受哪一種規格。新型的燒錄器兩種都能燒。

點，或是想要快速存取重要影片場景，這是個好用的工具。儲存iMovie時，所有章節註記都會一併儲存下來。

2. 當影片完成，修正過所有的錯誤，重要部分也加上章節之後，前往「選單」工具列，選擇「分享」＞iDVD。這樣會開啟iDVD程式，於是你可以開始設計影片的外觀及導覽鈕。

3. Apple有許多片頭選單，樣子就像好萊塢電影開始

如果留心基本原則，並使用正確的器材，你自己拍攝的影片品質可以和在電影院看到的一樣好。

前，讓你選擇購買還是租DVD的片頭。看看所有主
選單的「主題」，選一個你喜歡的。

4. 在「主題」視窗中選定DVD的整體外觀和氣氛之
 後，打開選單頁籤，在投遞區加入靜態照片及影
 片。也可以選擇自動加入，影片的各片段將會自動
 插入。試試看用「倒影」這個主題，效果很炫。

5. 如果想建立自己的投遞區圖片或影片元素，點擊你
 想填入的投遞區，然後從頁籤中選擇「媒體」，便

能看見你的iPhoto及iTunes圖庫。只要從圖庫中選擇照片或影片，然後按下套用即可。

6. 「按鈕」頁籤可以讓你微調按鈕的形狀、類型和顏色，以及點擊之後的變化方式。

7. 進行這些微調動作時，你可以隨時點擊主視窗的主要介面按鈕，預覽目前的工作階段，或查看影片的架構及連結關係。

8. 現在就可以按下「燒錄DVD」，內建的Super Drive或是可燒錄DVD的外接裝置皆可。

9. 如果你想回頭修正或燒錄新的DVD，記得儲存影片和該燒錄專案。

以電子郵件傳送影片

雖然可以將你新拍攝完成的數位影片以附加檔案的方式透過電子郵件傳送，但是寄之前要想想「己所不欲，勿施於人」這句話。數位影片檔非常大，如果對方是沒有高速網路連線的人，你這一寄等於在綁架他們的電腦，考驗他們的耐性。

不論微軟的 Movie Maker 還是 Apple 的 iMovie，都有縮小影片檔作為郵件附加檔案的簡單步驟。可惜 Macintosh 使用者無法用 QuickTime 播放器觀看 Windows 傳送的「WMV」影片，除非安裝了 WMV 外掛程式。Apple 的 iMovie 可以將 QuickTime 影片建立成附加檔案，不過 Windows 使用者必須安裝 QuickTime。如果沒有，可以到 Apple 的網站免費下載 QuickTime，網址：www.apple.com／quicktime／download／win.html。

將影片放上網路

還不太久以前，想要將製作的影片放在網路上展示，得先配備超級快的網路連線，還要花數千美元購買串流影片伺服器。有了今日快速的網路連線——加上許多串流影片的服務——影片愛好者現在已能用非常低廉的費用上傳影片。再加上Apple H.264及Windows WMV編碼器，可以了解現在的串流視訊品質已經能

夠引人眾人目光。

　　如果你有寬頻網路連線，只要看一段在iTunes.
com上的串流影片預告，就能明白我的意思。這些片
段的串流解析度和品質十分優異。我們大多數人都
沒有這個時間或興趣，自行架設影片串流網站來分享
影片，還好現在專供網友分享影音的社群網站發展
已經非常蓬勃，是方便的替代方案，可參考YouTube.
com、MySpace.com和較新的BrightCove.com。

　　Movie Maker和iMovie都有「分享」選項，能將影
片格式轉換成便於網路傳輸的大小及數據流。要自
行架站上傳或下載影片的話，使用iMovie比較容易，
因為它會將影片傳到iWeb，你可以在那裡立即做出網
頁，將影片嵌入。如果你擁有.mac帳號，還能發布網
頁，讓人瀏覽你的影片、照片或其他作品。

為網路分享調整影片解析度
我夢想過無數發布影片的方法，但從來沒想到有一天
我可以錄下美國海軍藍天使的特技飛行表演，並且同

影音分享網站是發
布影片的最新方式。

一天就發布到全世界。上影片分享網站去看看吧。這些網站不只是你上傳影片的地方，更是一個正在蓬勃發展中的文化現象。使用者登入這些網站就是為了看看新聞，以及世界上其他人製作了什麼影片。註冊之後，你就可以把自己拍攝的影片發布在YouTube.com及MySpace.com等影片分享網站上。以下是分享的辦法，非常簡單。

1. 任何能擷取數位影片的裝置都可以用，只要有辦法將影片從擷取裝置下載到電腦就可以。這些裝置可能是手機、數位相機，以及大多數攝錄影機。檔案格式必須是.AVI、.MOV或.MPG。

2. 用Movie Maker和iMovie剪輯影片時，不妨加入音效和音樂。盡量讓影片長度維持在3分鐘以下。剪輯好了之後，以不超過320畫素的畫面寬度，將影片儲存為MPEG-4格式。如果你是用Movie Maker或iMovie將影片檔縮小，上傳到YouTube.com時影片的品質最佳。記得要用一個新的檔名另存這個縮小後的檔案，才不會把完整大小的原始檔蓋掉。如果你上傳到YouTube的影片檔大小不對，YouTube會自動縮小並編碼，使影片符合他們的規格，但品質就不會像你自己縮小的版本那麼好。音訊檔必須是MP3格式。要記住，「輸入的是垃圾，輸出的也會是垃圾。」

3. 在YouTube.com註冊帳號之後（MySpace.com也一樣）就能上傳影片。（上傳是將電腦中的數據資料傳到網路，下載則是將資料從網路傳入你的電腦。）上傳影片到YouTube.com時，可以為影片分類並建立關鍵字。選用的文字必須合邏輯，方便別人找到你的影片。不要為了刺激點擊率，將影片標上毫無關連或駭人聽聞的標籤，否則將來你的影片會被標上旗子（檢舉為不當影片），而你也會被當成有問題的會員。

4. 目前上傳YouTube的影片長度已不受15分鐘的限

制，檔案大小上限則為20G。以現階段台灣的
網路連線速度，每1GB的影音檔案約需花3到
15分鐘上傳。

小訣竅

為影片配上音軌，上傳
到影音分享網站之前，
小心不要使用有版權
的材料。

　　YouTube.com及其他類似網站最大的缺點
是資料量過於龐大，有些拍得非常粗糙的影片
也被丟到上面，毫無價值的東西很多，但也有不少優
良且有趣的材料。

將影片移到可攜式影音播放器

能拿著信用卡大小的影片播放器四處走動的事實，
至今仍讓我驚奇。媒體公司開始縮小影片尺寸及電視
節目，所以讓大家可以把影片下載到iPod或Zune，想
看的時候就可以播放。相同的所有網路上的各種播客
（podcast）也可以。對於有點跟不上時代的人們來說，
播客就是使用Apple的iTunes服務，從網際網路下載
的影片和聲音的內容。

　　那麼對身為影像製作著的你而言有何意義？這是
影片發表的另一個出口。

用iPod觀賞時所需的影片解析度

如果出門在外，你很輕易地便能連接iPod影像傳輸
線到幾乎所有任何新型的電視，向朋友或客戶展示
數位影片。畫面雖然不是HD高畫質，但
如果你想要輕裝旅行，這是展示影片最
棒的方法。

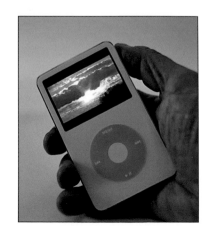

從iPod（下圖）或其
他MP3裝置，到今
天的智慧型手機與
iPad，都是可下載影
片隨身攜帶的方便
工具。

1. 在iMovie中選擇分享＞iPod，程式將自
　 動壓縮你的影片為H.264格式，畫面尺
　 寸為320 × 240畫素。
2. 壓縮之後，影片儲存在iTunes的媒體庫，
　 你可以在此與你的iPod同步。現在你可
　 以讓飛機鄰座的旅客看看你這個假期
　 去了哪些地方，當然更可以自己欣賞！

索引

圖片出處

All photographs are by Richard Olsenius unless otherwise noted below:

4, Jeff McIntosh/iStockphoto.com; 8-9, Randy Olsen; 12, Courtesy of Ithaca College; 13, Peter Marlow/Magnum Photos; 14, Newmann/zefa/CORBIS; 17, Bruno Vicent/ Getty Images; 18-19, Peter Carsten; 21, Yang Liu/CORBIS; 25, Pixland/CORBIS; 28 (LO), Justin Sullivan/Getty Images; 33, Michael Nichols; 44, Michael McLaughlin/Gallery Stock; 46-47, Cheryl R. Zook; 48-49, Malte Christians/Getty Images; 51, Martin Puddy/ Jupiter Images; 78, Martin Barraud/Getty Images; 91, Douglas Miller/Getty Images; 92-93, Dave Ruddick; 94-95, Bob Gomel/Getty Images; 101, Yuriko Nakao/Reuters/CORBIS; 106, Lesley Robson-Foster/Getty Images; 142-143, Bettmann/CORBIS; 150-151, Fayez Nureldine/Getty Images.

國家地理
終極數位
錄影指南

作　　者：理查・奧森壘斯

翻　　譯：王誠之

責任編輯：黃正綱

美術編輯：徐曉莉

發 行 人：李永適

副總經理：曾蕙蘭

版權經理：彭龍儀

出 版 者：大石國際文化有限公司

地　　址：台北市羅斯福路4段
　　　　　68號12樓之27

電　　話：(02) 2363-5085

傳　　真：(02) 2363-5089

印　　刷：博創印藝文化事業有限公司

2012年（民101）7月初版

定價：新臺幣360元

本書正體中文版由 National Geographic
Society 授權大石國際文化有限公司出版
版權所有，翻印必究

ISBN：978-986-88136-9-4（平裝）

＊ 本書如有破損、缺頁、裝訂錯誤，
請寄回本公司更換

總代理：大和書報圖書股份有限公司

地址：新北市新莊區五工五路 2 號

電話：(02) 8990-2588

傳真：(02) 2299-7900

國家地理學會是世界上最大的非營利科學與教育組織之一。學會成立於1888年，以「增進與普及地理知識」為宗旨，致力於啟發人們對地球的關心。國家地理學會透過雜誌、電視節目、影片、音樂、電台、圖書、DVD、地圖、展覽、活動、學校出版計畫、互動式媒體與商品來呈現世界。國家地理學會的會刊《國家地理》雜誌，以英文及其他33種語言發行，每月有3,800萬讀者閱讀。國家地理頻道在166個國家以34種語言播放，有3.2億個家庭收看。國家地理學會資助超過9,400項科學研究、環境保護與探索計畫，並支持一項掃除「地理文盲」的教育計畫。

國家圖書館出版品預行編目（CIP）資料

國家地理終極數位錄影指南
理查・奧森壘斯 － 初版 王誠之翻譯
－臺北市：大石國際文化，民101.07
160頁；21.5×13.3公分
譯自：THE ULTIMATE FIELD
GUIDE TO DIGITAL VIDEO
ISBN：978-986-88136-9-4（平裝）
1.攝影技術　2.數位攝影　3.錄影藝術
　952　　　　101013042